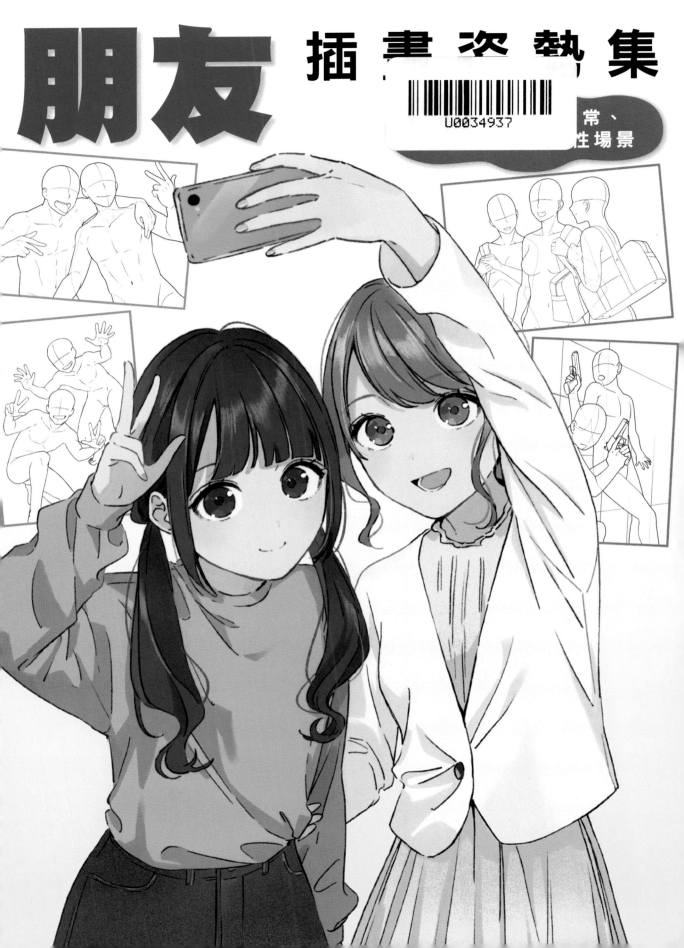

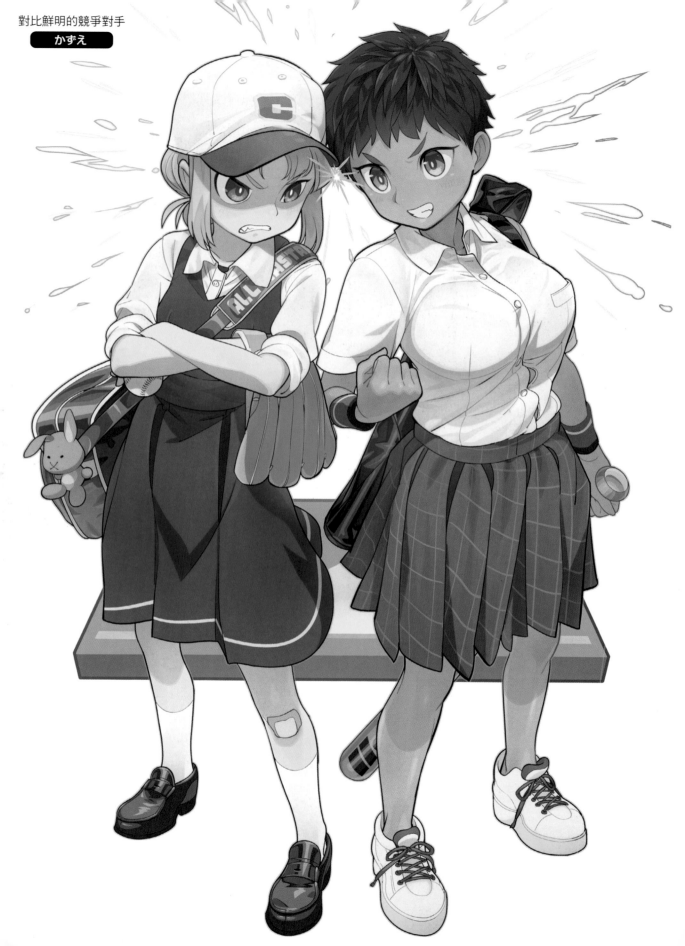

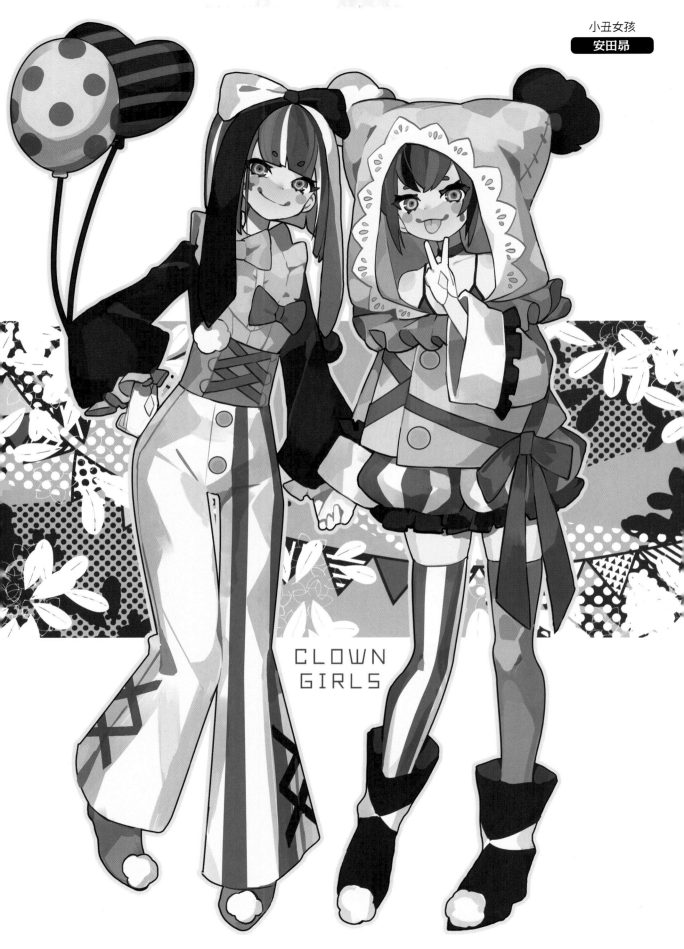

小丑女孩
安田昂

CLOWN
GIRLS

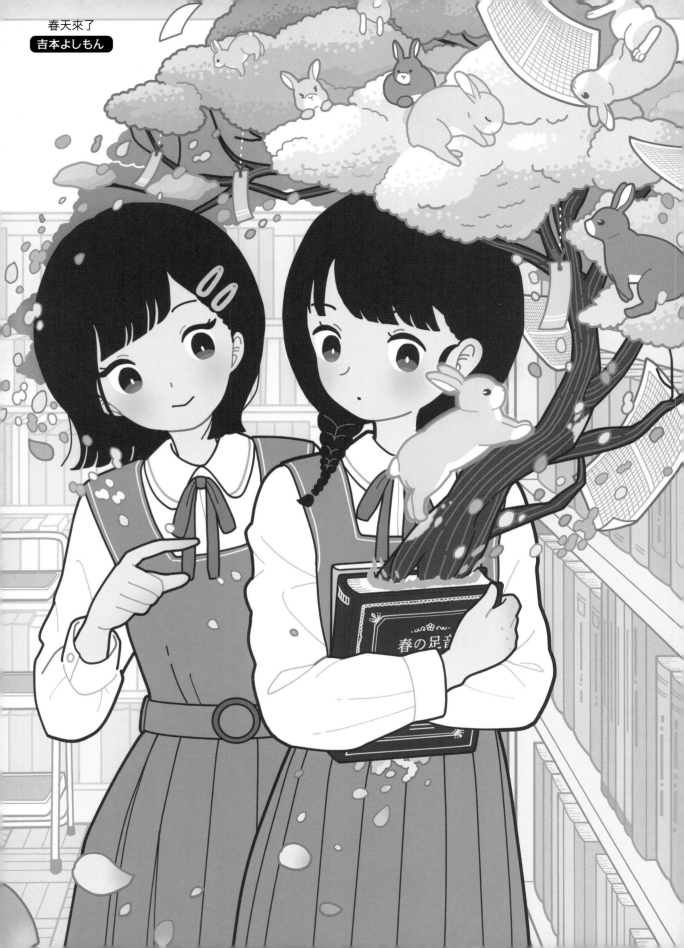

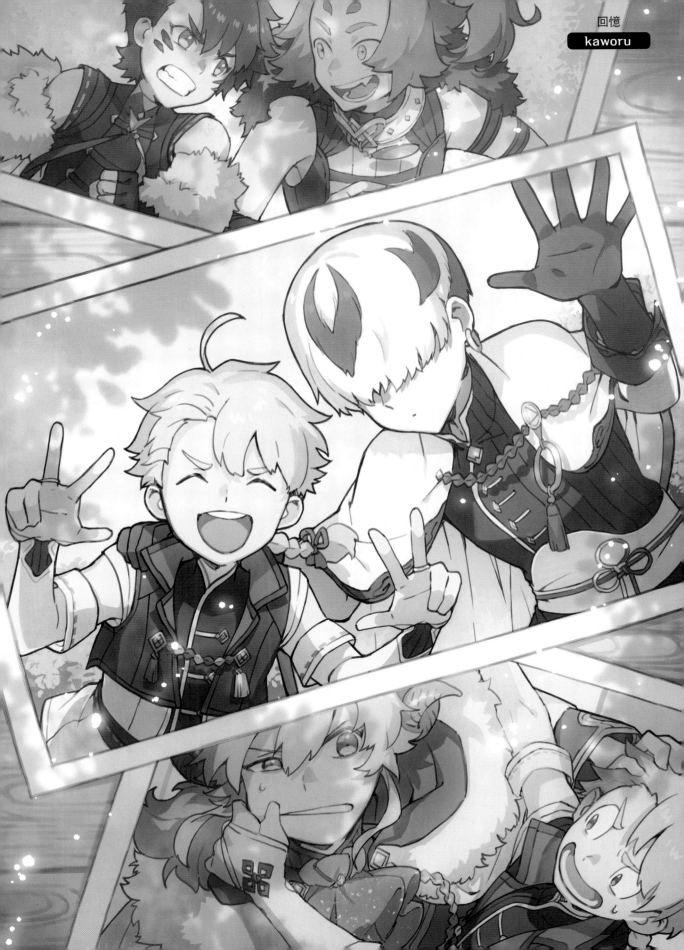

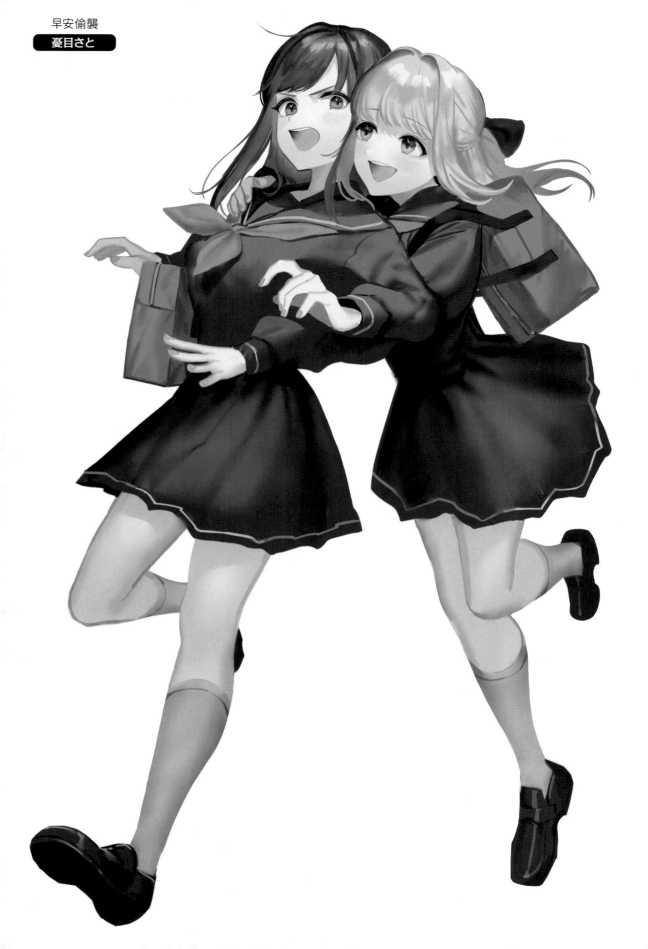

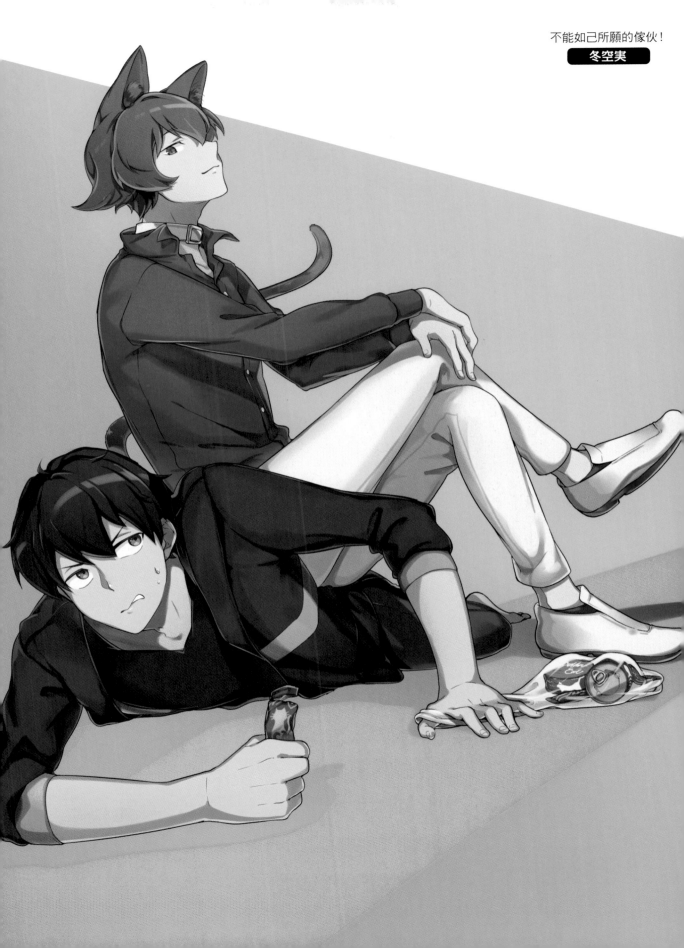

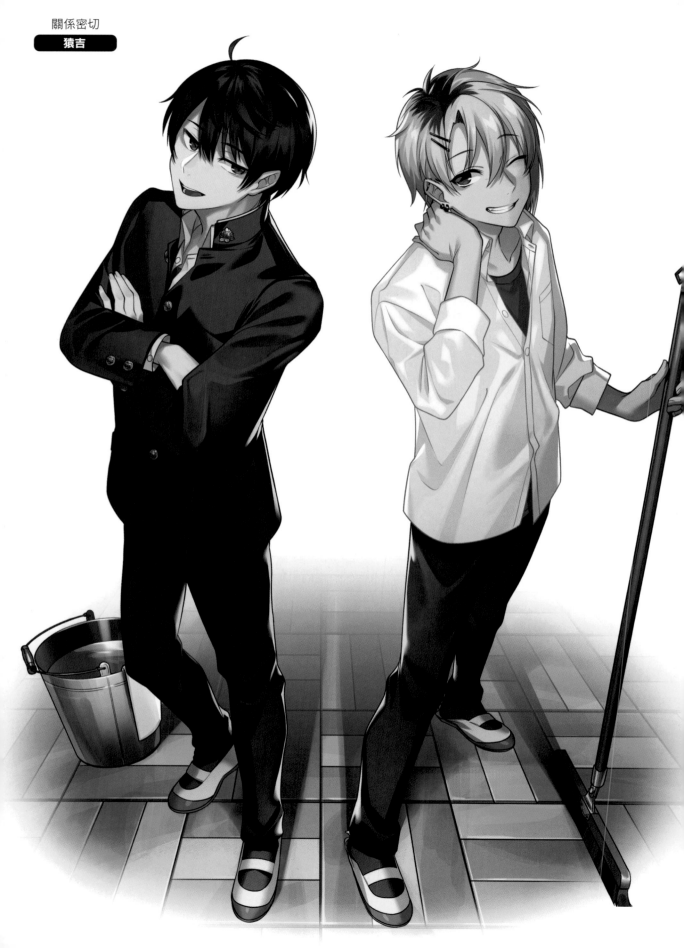

描繪理想的朋友情境
感受完成作品的喜悅吧！

性格相似的人意氣相投，
一起歡鬧、惡作劇。

平常明明互相敵視，
關鍵時刻卻很有默契的大展身手。

有著強烈羈絆的兩個人一起克服困難，
展開熾熱的友情場面……

要是能以漫畫或插圖形式
來呈現腦海中接二連三想到的
理想「朋友情境」，
應該沒有比這更開心的事情吧！

但這些東西只是一直浮現在腦海中，
難以成形。
繪畫能力追不上自己的理想，
很難順利表現出來……
大家應該也有上述這種覺得後悔的心情吧！
說不定還想要放棄繪畫的練習。

本書收錄了各式各樣的朋友姿勢作為免費臨摹素材，
像是合得來的朋友、極具反差的組合、團體，
以及從日常、校園生活到戲劇性場面……
強力支援大家去面對描繪插畫時
很難對付的障礙「人物素描」。

請盡量臨摹、仿畫本書，
試著描繪朋友之間的插畫。
不用過於堅持要從零開始描繪，
請盡量採用臨摹或仿畫的方式，
試著感受「完成作品的喜悅」。

一定會湧現「想要再畫多一點」、
「想要更進步！」的那種心情。
我認為以進步為目標的日子不是「痛苦路程」，
而是會轉變成「令人興奮的一刻」。

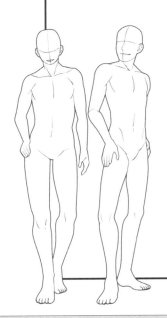

朋友 插畫姿勢集

從朋友之間的日常、
校園生活到戲劇性場景

基本的人物畫法

了解人體的平衡

描繪朋友之間的場面或姿勢前,先掌握基本的人物畫法吧!在此要以四個正方形的箱子為基準,解說均衡描繪人體的訣竅。

8頭身

在漫畫或動畫登場的成人角色大多是7～8頭身(身高是7～8個頭的高度)。將四個正方形木箱直向堆疊,在上面兩個木箱畫出上半身,下面兩個木箱畫出下半身,就能將身體比例畫得很均衡。

1

第一個箱子的線條附近
是胸部

2

第二個箱子的線條附近是胯下

手腕位置與骨盆旁邊的大腿關節
是一樣的高度

3

第三個箱子的線條附近是膝蓋
(膝蓋以上和膝蓋以下的長度比是1:1)

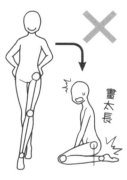
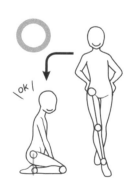

注意膝蓋以下的部分不要畫太長。屈膝跪坐時,膝蓋以下的適當長度是腳踝要在臀部下方左右。

4

6頭身

4.5頭身

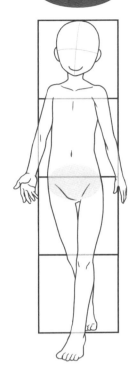
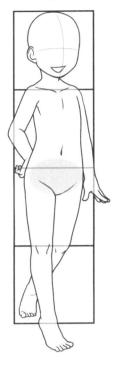

這是青年或少年角色中很常出現的6頭身和4.5頭身。如果是這些頭身的話，胯下位置會稍微降低。第二個箱子的線條附近盡量是骨盆的位置，就能將身體比例畫得很均衡。

4頭身

3頭身

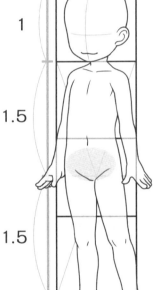
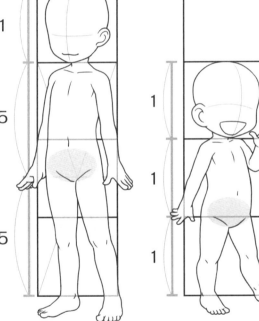

1

1.5

1.5

1

1

1

這是小孩角色或變形角色中很常出現的4頭身和3頭身。這些頭身扣除頭部後，剩下的身體的一半位置盡量是骨盆的話，身體比例就容易取得平衡。

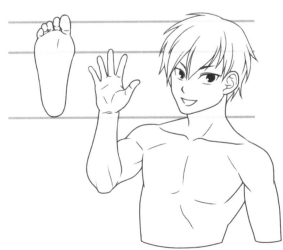

也要事先確認手腳的平衡。如果不是極端變形的角色，手掌是能遮住臉的大小。腳畫得比頭稍微大一點，平衡就會變好。

描繪站姿

描繪人物的站姿時，是否「總覺得很僵硬」？注意在此介紹的身體部分描繪後，就能畫出沒有僵硬感的自然站姿。

●脖子的描繪

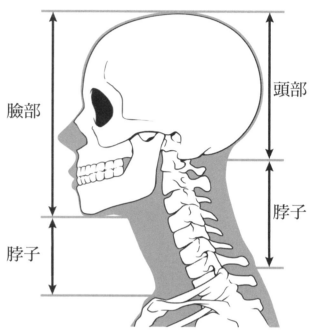

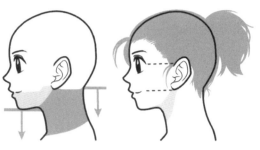

脖子不是從軀幹筆直生長出來的，所以呈現往前傾的狀態。脖子連接後頭部，因此脖子後面的位置比脖子前面還要高。

脖子前面是下巴以下的部分，但是脖子後面則是後頭部以下的部分。耳朵位置在外眼角和嘴巴（上顎）之間。

●背肌的線條

背肌線條畫得很筆直的話，就會產生機器人般的僵硬感和不自然感。背肌可以用平滑的S形曲線來描繪。腹部不要凹陷進去，畫成往前微微突出來的感覺，就會形成自然的印象。

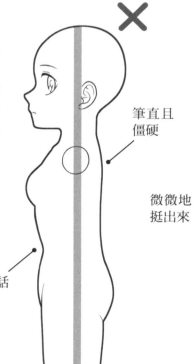

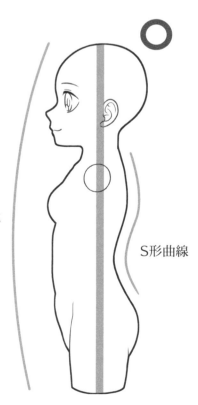

凹陷下去的話就不自然

筆直且僵硬

微微地挺出來

S形曲線

● 各個部位和肌肉的位置

舉例來說，保持良好姿勢站立時，肩膀會在中心線的後面。脖子這裡有名為「斜方肌」的肌肉，所以是以傾斜線條（八字形線條）和肩膀連在一起。站姿不自然時，就試著觀察下圖來確認各個部位和肌肉的位置是否吻合吧！

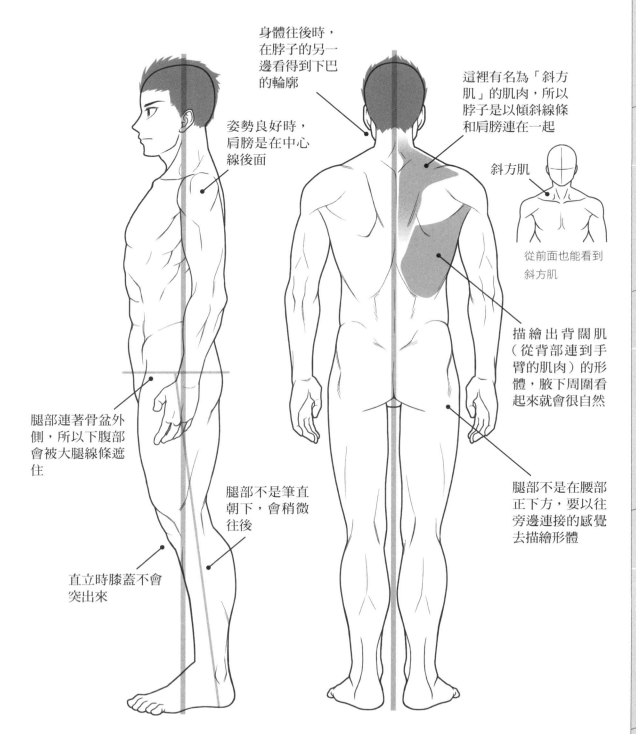

身體往後時，在脖子的另一邊看得到下巴的輪廓

姿勢良好時，肩膀是在中心線後面

這裡有名為「斜方肌」的肌肉，所以脖子是以傾斜線條和肩膀連在一起

斜方肌

從前面也能看到斜方肌

腿部連著骨盆外側，所以下腹部會被大腿線條遮住

腿部不是筆直朝下，會稍微往後

描繪出背闊肌（從背部連到手臂的肌肉）的形體，腋下周圍看起來就會很自然

直立時膝蓋不會突出來

腿部不是在腰部正下方，要以往旁邊連接的感覺去描繪形體

描繪坐姿

放鬆場面一定會有坐在椅子或地板上的姿勢，但好像很多人會煩惱「不知道頭部高度設在哪裡比較好？」「腿部很複雜又難畫」這種問題。在此就事先掌握描繪的訣竅吧！

● 坐著時的頭部高度

坐在椅子上時，頭部高度會根據椅子坐面的高度和坐法而有所不同。粗略地以「站著的人的四分之三的高度」來描繪頭部位置，看起來就會很自然。

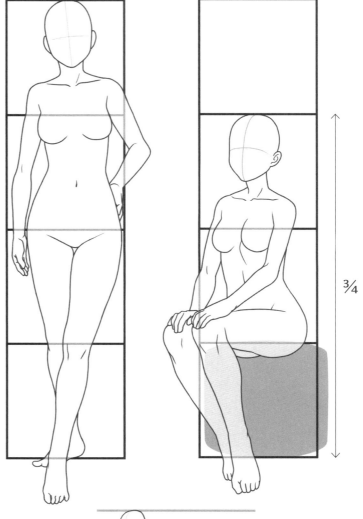

¾

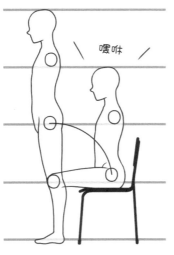

喂咻

公共場合的椅子經常做成「擁有平均身高者彎曲膝蓋時能自然坐下的高度」。

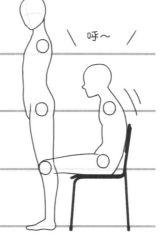

呼～

放鬆並將身體倚靠著靠背，相應地頭部位置就會稍微變低。

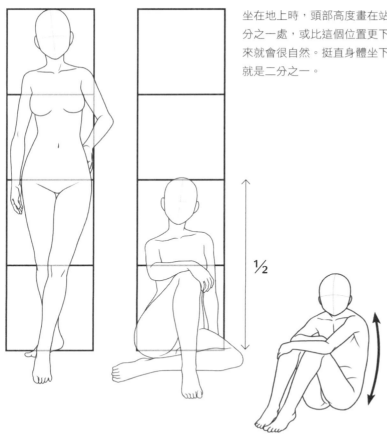

坐在地上時，頭部高度畫在站立時的二分之一處，或比這個位置更下面，看起來就會很自然。挺直身體坐下的話剛好就是二分之一。

½

如果是屁股坐在地上雙手抱膝這種拱起背部的坐法，頭部高度就要比二分之一的位置還要下面。

●畫法的訣竅……大腿之後再畫

首先描繪軀幹，接著描繪「膝蓋以下的部分」。之後像是要將軀幹和膝蓋以下連在一起一樣描繪出大腿，就容易塑造形體。這樣做的話也不容易發生軀幹和大腿異常變長的失敗情況。

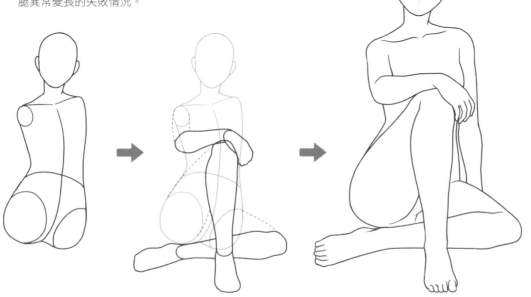

●描繪正面坐姿

以之前頁面介紹的訣竅為基礎，試著描繪坐在椅子上的姿勢吧。首先確實塑造軀幹的形體，呈現出明顯的骨盆和腿部根部。接著描繪「膝蓋以下的部分」，像是要將軀幹和膝蓋連在一起一樣描繪出大腿。

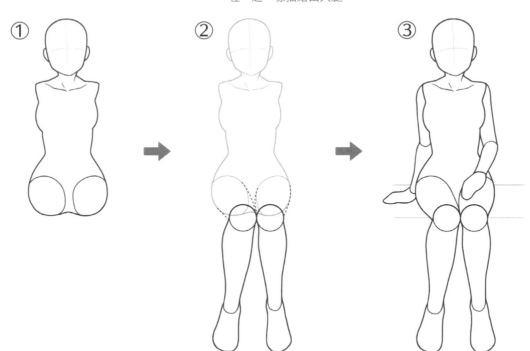

如果是「鴨子坐」（小腿和腳掌併在大腿外側，臀部完全貼地）的情況，可以按照「軀幹→膝蓋」的順序來描繪，再加上剩餘的腿部。

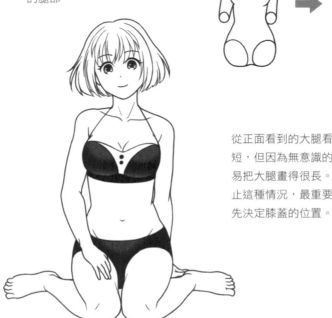

從正面看到的大腿看起來很短，但因為無意識的成見容易把大腿畫得很長。為了防止這種情況，最重要的就是先決定膝蓋的位置。

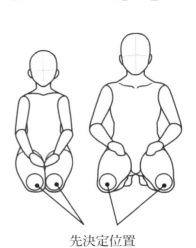

先決定位置

● 描繪蹲姿

蹲姿和站勢一樣，利用手腳的部位比例來描繪的話，就容易
出現違和感。試著實際在鏡子前面擺出蹲下的姿勢，確認出
現違和感的理由吧！

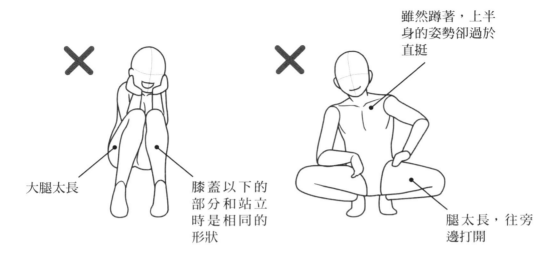

雖然蹲著，上半
身的姿勢卻過於
直挺

大腿太長

膝蓋以下的
部分和站立
時是相同的
形狀

腿太長，往旁
邊打開

蹲下時如果從正面觀察的話，腿部看起來會很短，大腿和小
腿肚的形體會因為體重而改變。除此之外，還要一個一個確
認蹲姿才會出現的特徵。

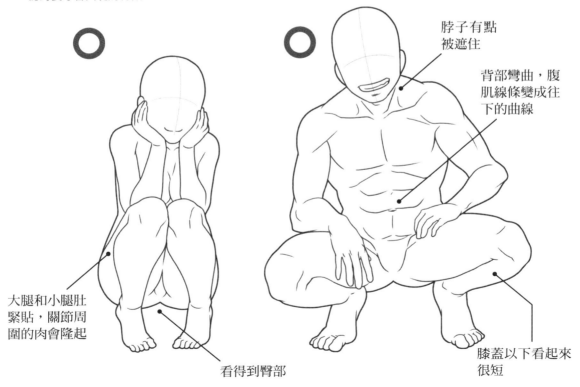

脖子有點
被遮住

背部彎曲，腹
肌線條變成往
下的曲線

大腿和小腿肚
緊貼，關節周
圍的肉會隆起

看得到臀部

膝蓋以下看起來
很短

手部、手臂的描繪

手部和手臂的動作是展現角色魅力的重要要素。另一方面，也有很多人抱著「好難畫！」的恐懼心理。一起來確認看起來更加自然的關鍵吧！

●描繪往前伸的手部

往前伸的手部往往會煩惱手臂部分的描繪。先描繪出手掌，像是要將肩膀和手連在一起一樣描繪出手臂，就不容易失敗。訣竅就是手掌要畫得比實際大小還要大一點，強調遠近感與氣勢。

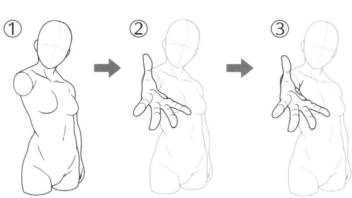

●舉起手臂的表現

如果不習慣描繪舉起手臂的姿勢，就容易呈現像機器人一樣僵硬的描繪表現。掌握與手臂連動的身體動作，就能形成自然的印象。

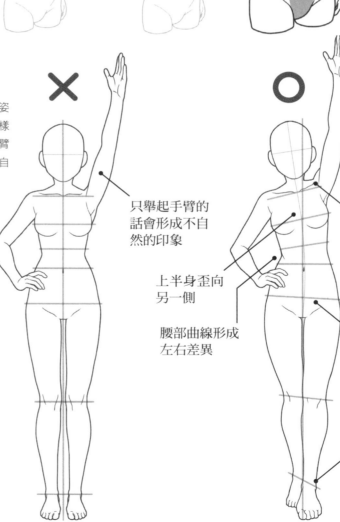

只舉起手臂的話會形成不自然的印象

上半身歪向另一側

腰部曲線形成左右差異

舉起手臂後，肩膀以及和鎖骨也會往上抬

骨盆容易與鎖骨、肩膀歪向不同邊

經常以單邊的腳為軸心腳來保持平衡

●手肘的高度

手肘高度在手臂筆直往下伸時是最低的，
做出手往前的動作就會變高。

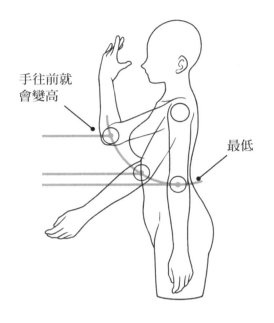

手往前就
會變高

最低

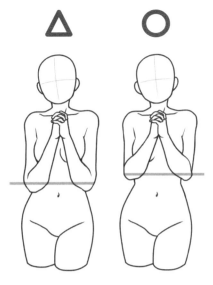

做出手往前的動作而手肘位置很低的
話，就會呈現違和感。根據個人體格和
手臂長度，有時手臂位置也會變低。
基本上記住「要比手臂往下伸時高一
點」，就很容易描繪。

做出挺胸將手臂貼在身體旁邊的姿勢
時，手肘的位置會下降。高度與將手臂
往下伸時大致一樣。

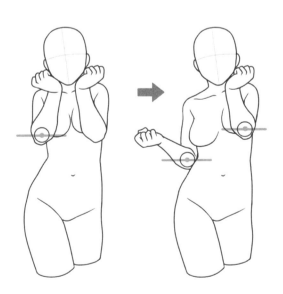

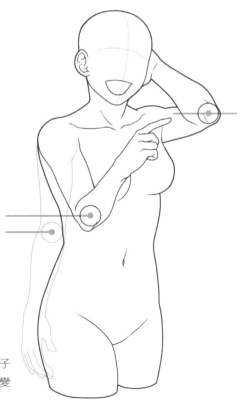

如果很困惑的話，就試著在鏡子
前擺姿勢，確認因為動作而改變
的手肘高度吧！

朋友姿勢的畫法

描繪出朋友感的訣竅

學過基本的畫法後，終於要試著描繪「朋友」的姿勢。要如何描繪複數角色才會看起來有朋友般的感覺呢？

這是總覺得有疏遠感的範例。雖然距離很近，但感覺到一種宛如陌生人般的氛圍。

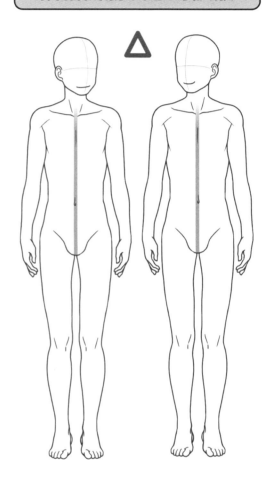

問題點

- ・呆立不動且僵硬的印象
- ・只有臉部朝向對方講話
- ・不知道是什麼場面

試著在手腳加上動作，處理成一邊走路一邊對話的場面吧！和親密的人講話時，除了臉部之外，身體也會朝向對方。盡量不要讓角色的姿勢一樣，就能增添自然印象。

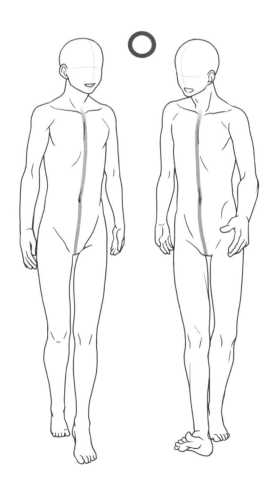

改善點

- ・決定是哪種場面後再描繪
- ・除了臉部之外，身體也會朝向對方
- ・不要讓角色姿勢一樣，要增添變化

將上半身的動作變大

腿部也加上動作

這是在一邊走路一邊對話的場面加上台詞的範例。話題熱烈起來後，彼此的距離應該會更加靠近。要呈現出更加親密的氛圍應該怎麼做？

觸摸對方

添加互相觸摸背部的肢體接觸，強調親密感。為了表現對話的熱烈，在上半身加上大一點的動作。配合上半身的動作，腿部也要將步伐變大，讓膝蓋朝向外面。就能表現出沒有架子的朋友氛圍。

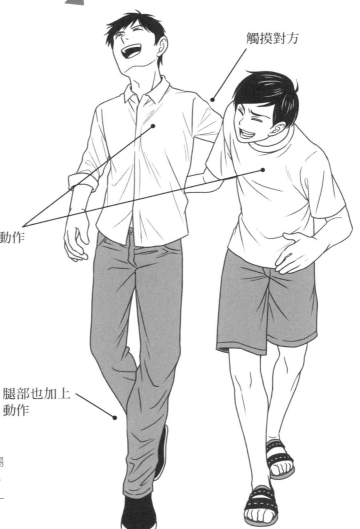

將上半身的動作變大

腿部也加上動作

在此描繪了一邊走路一邊對話的場面，但還想試著描繪其他各種場景。一邊臨摹、仿畫本書收錄的姿勢，一邊慢慢掌握感覺吧！

23

身體的厚度與遠近感

在角色親密接觸的場面中，掌握身體的厚度再描繪就會形成自然的印象。描繪時也要觀察手腳的遠近感。

這是手臂互相搭在對方身上的範例。乍看之下這個畫面沒什麼問題，但細看的話總覺得不自然。

問 題 點

・手臂沒有掌握到身體的厚度
・腿的部分缺乏遠近感

手臂稍微朝內會更有女人味

描繪上半身的歪扭狀態

順著身體厚度描繪

畫短一點

畫短一點

手臂動作順著身體厚度描繪的話，就會像右圖一樣。彎曲的腿往後方移動後，因為遠近關係看起來會很短，所以也加上這個描繪的話，就會形成自然印象。

改 善 點

・手臂順著身體厚度去描繪
・彎曲而變遠的腿要畫短一點

配合身體的方向

角色之間的距離感

有些場面和姿勢中角色和角色之間的距離會拉開。
試著描繪角色之間距離感看起來很自然的畫面吧！

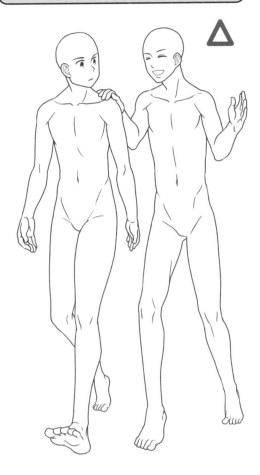

這是朋友從後面打招呼的場面。右邊角色明明在左邊角色後方的位置，卻有一種好像兩人並排走路般的違和感。

問題點

・無法表現出角色前後的距離感

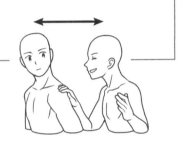

這是將右邊角色稍微畫小一點，表現出角色距離感的範例。身高和照相機鏡頭也會帶來影響，所以實際上未必「後面的人物一定會變小」。但是在插畫表現中，將後面人物畫小一點，比較能表現出距離感。

改善點

・將後面的人物畫小一點
・描繪透視（遠近法）的地板，
　盡量讓腳確實地接地

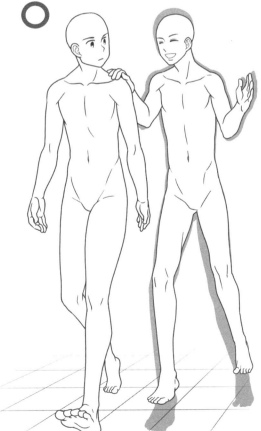

姿勢的應用

一邊參考本書收錄的姿勢，一邊試著加上專屬自己的改造姿勢吧！即使只是稍微改變姿勢，也能表現各種廣泛的場面。

這是面對面合掌的姿勢。互相凝視的視線會讓人感覺到這兩人是互相理解的關係。在這裡增添變化，試著表現出哀傷和喜悅吧！

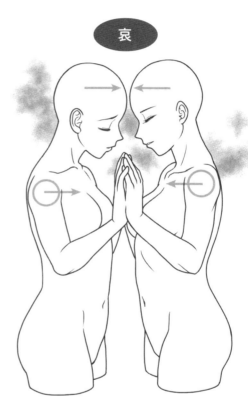

哀

描繪出頭部角度稍微往前傾，肩膀往內側縮的感覺，就能形成安靜且沉著的印象。根據表情的變化，也能活用於哀傷之外的姿勢。

喜

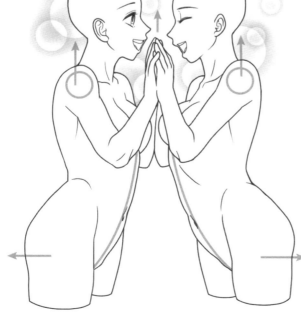

將肩膀往上抬，手的位置稍微往上。接著將下半身稍微往外側一點，就會形成帶有動感的姿勢。可以活用於喜悅和歡鬧氣氛的表現。

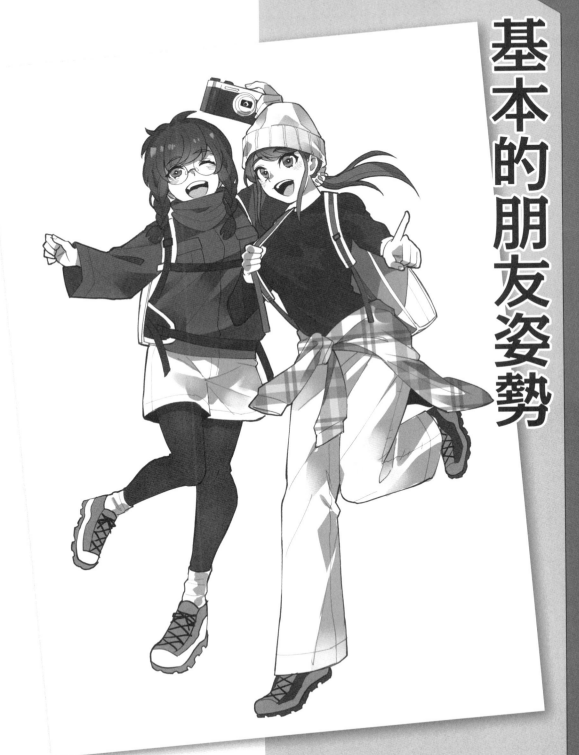

基本的朋友姿勢

01 站姿

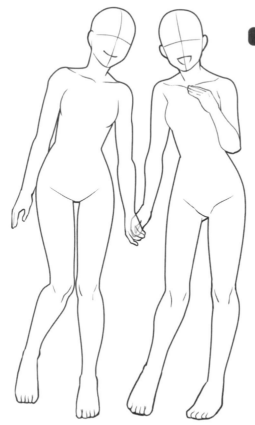

並排站著1

0101_01a

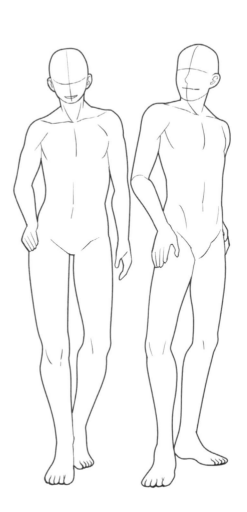

並排站著2

0101_02a

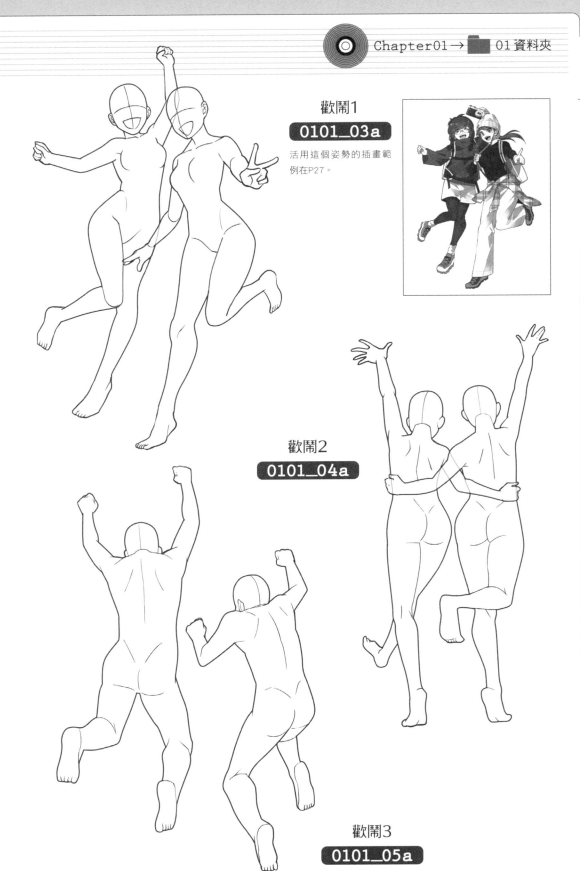

歡鬧1

0101_03a

活用這個姿勢的插畫範
例在P27。

歡鬧2

0101_04a

歡鬧3

0101_05a

01 站姿

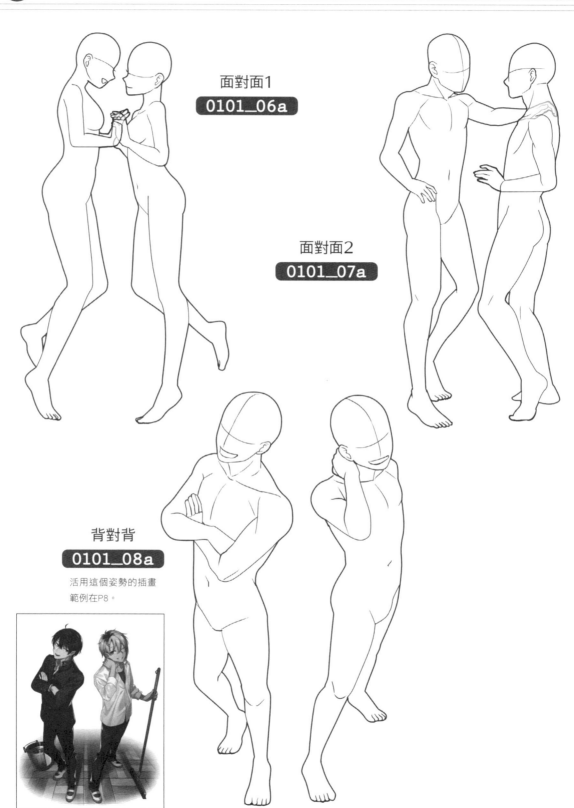

面對面1
0101_06a

面對面2
0101_07a

背對背
0101_08a

活用這個姿勢的插畫
範例在P8。

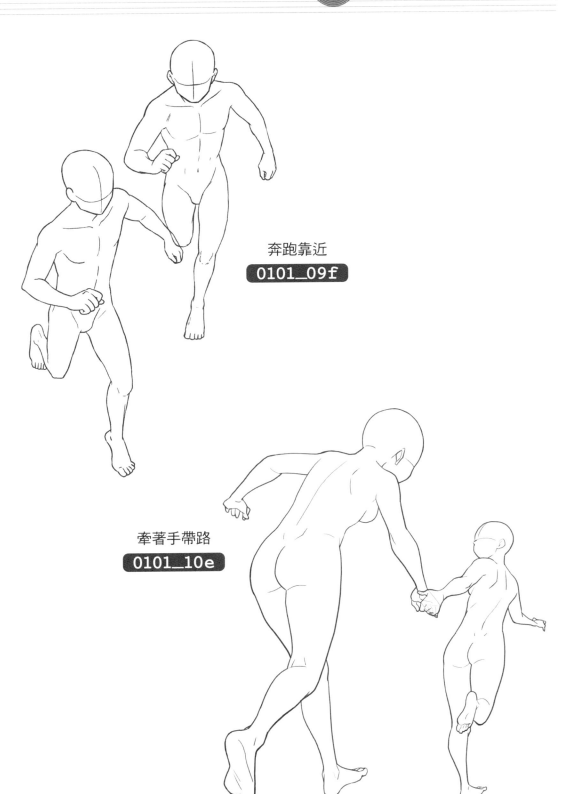

奔跑靠近
0101_09f

牽著手帶路
0101_10e

01 站姿

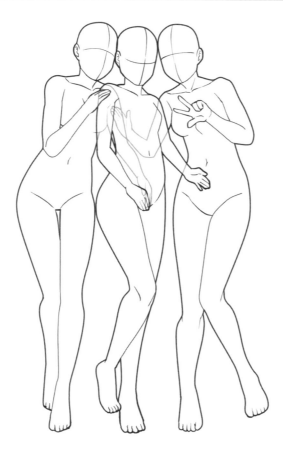

靠在一起
0101_11a

拍照
0101_12a

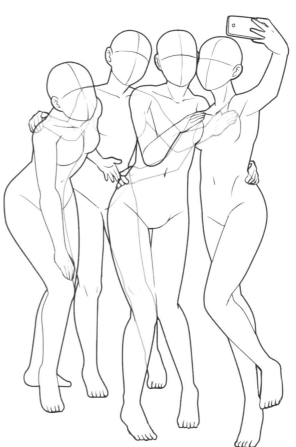

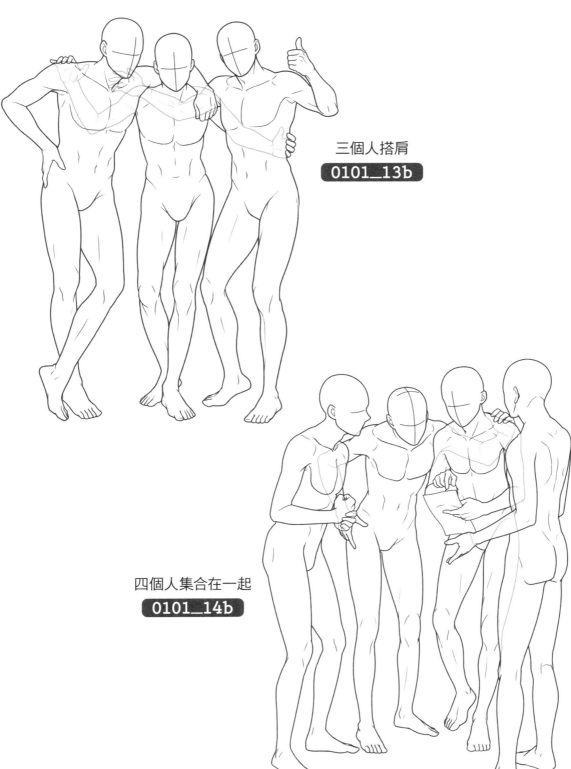

三個人搭肩

0101_13b

四個人集合在一起

0101_14b

02 坐姿

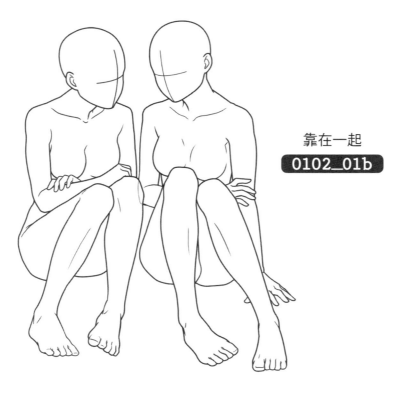

靠在一起
0102_01b

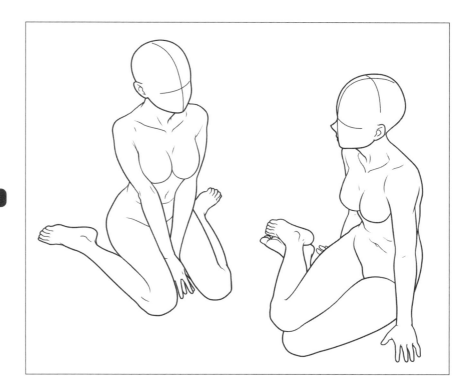

稍微俯瞰
0102_02b

 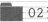

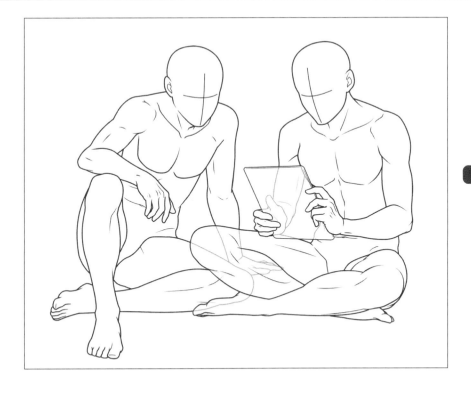

一起看東西
0102_03b

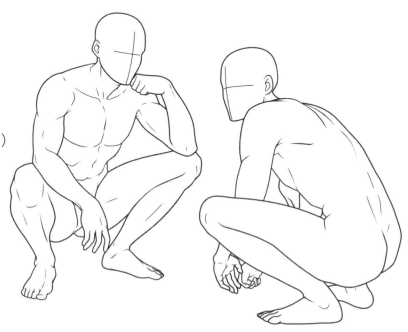

不良蹲（張開雙腿蹲著）
0102_04b

02 坐姿

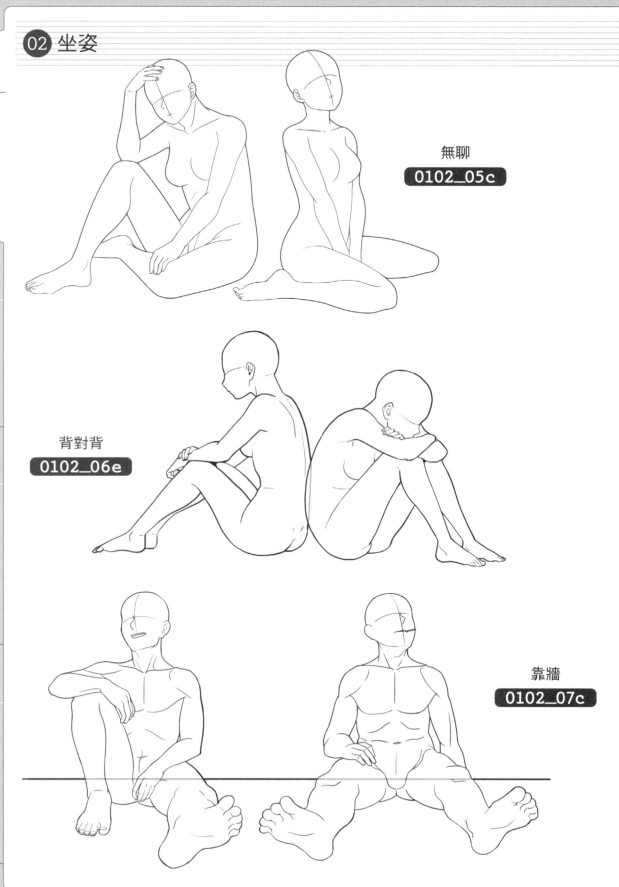

無聊
0102_05c

背對背
0102_06e

靠牆
0102_07c

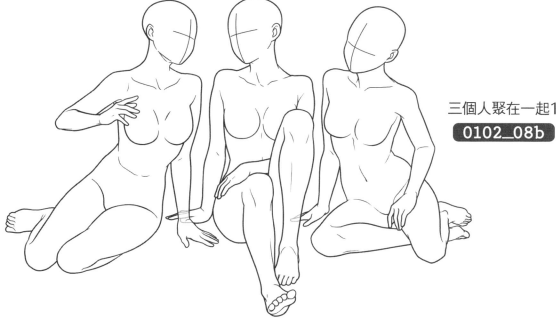

三個人聚在一起1

0102_08b

三個人聚在一起2

0102_09b

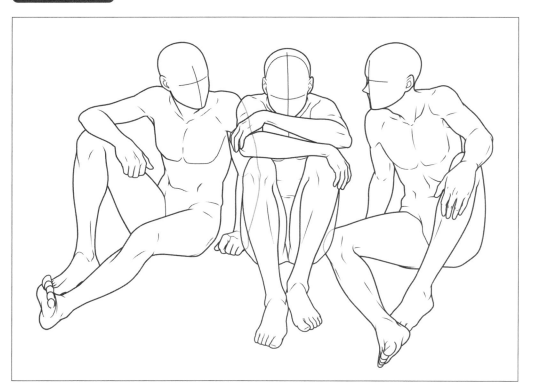

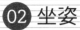

02 坐姿

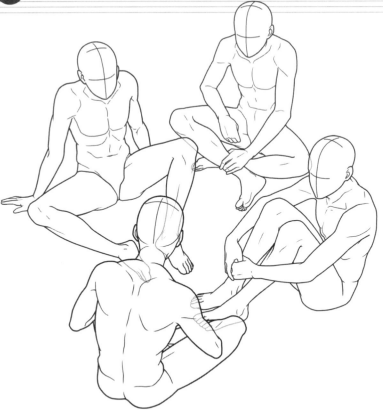

四個人聚在一起1
（稍微俯瞰）

0102_10b

丘陵上

0102_11b

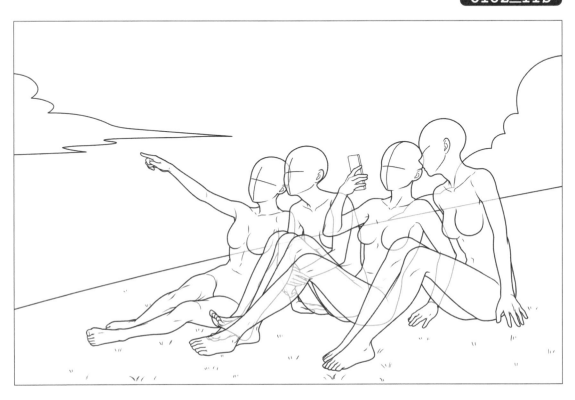

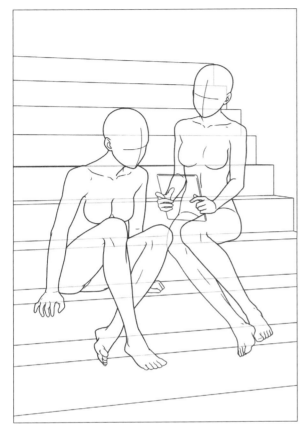

坐在樓梯上1

0102_12b

坐在樓梯上2

0102_13b

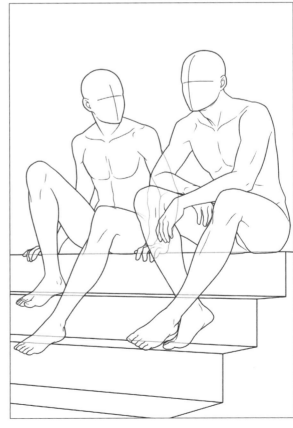

03 椅子、沙發

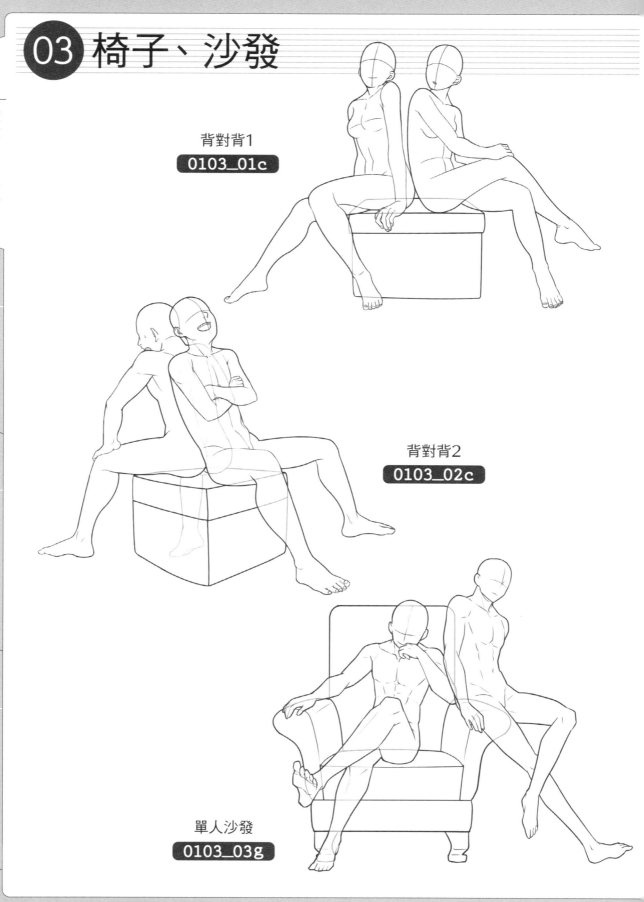

背對背1
0103_01c

背對背2
0103_02c

單人沙發
0103_03g

第 *1* 章 基本的朋友姿勢

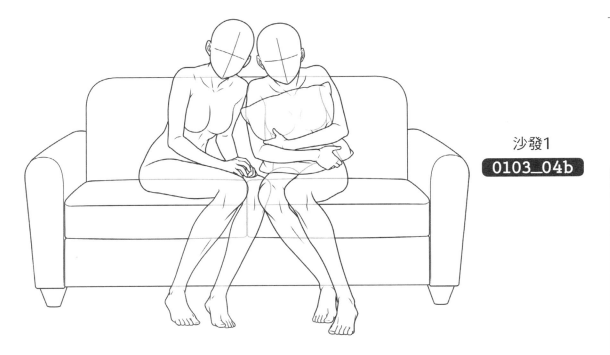

沙發1

0103_04b

沙發2

0103_05b

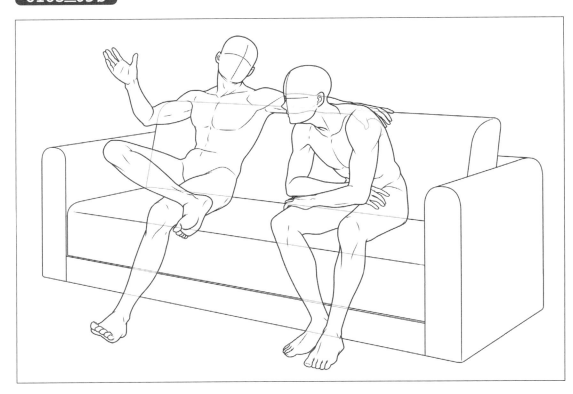

第 *2* 章 校園場面

第 *3* 章 與朋友度過的日常

第 *4* 章 戲劇性場面

⑬ 椅子、沙發

沙發3

0103_06b

沙發4

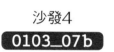

第 *1* 章 基本的朋友姿勢

第 *2* 章 校園場面

第 *3* 章 與朋友度過的日常

第 *4* 章 戲劇性場面

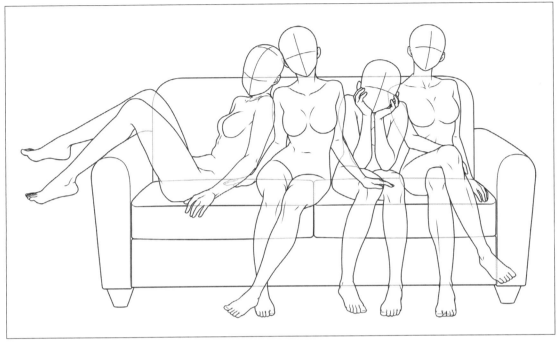

沙發5

0103_08b

沙發6

0103_09b

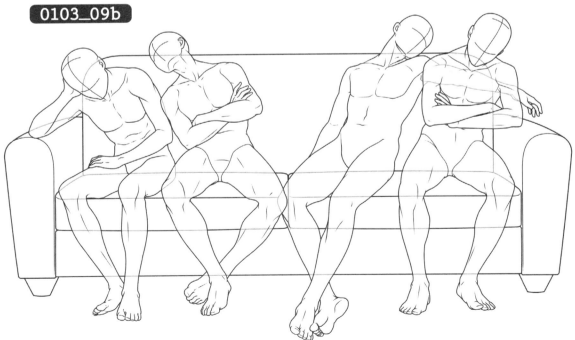

04 對話場面

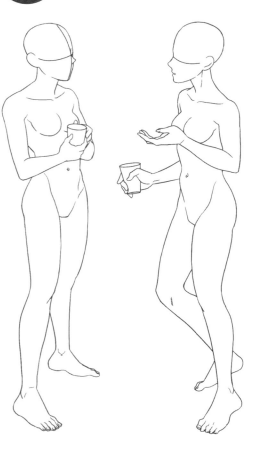

站著閒談1

0104_01d

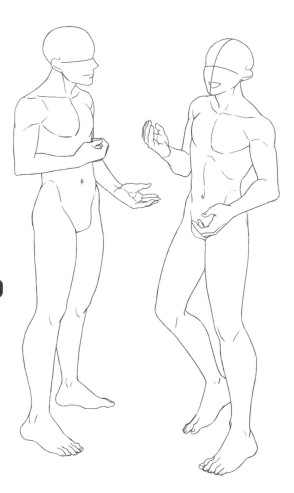

站著閒談2

0104_02d

第 *1* 章｜基本的朋友姿勢

第 *2* 章｜校園場面

第 *3* 章｜與朋友度過的日常

第 *4* 章｜戲劇性場面

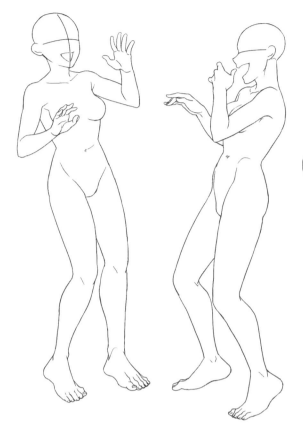

站著閒談3

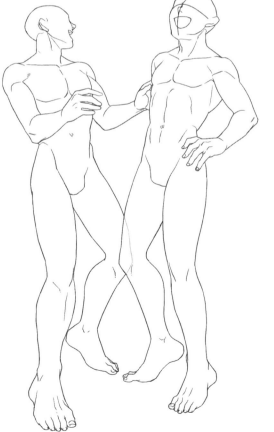

站著閒談4

0104_04d

04 對話場面

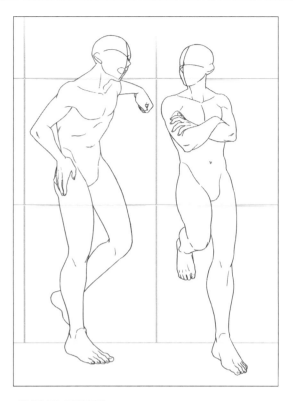

靠牆進行對話
0104_05d

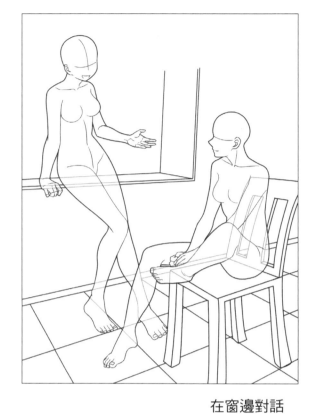

在窗邊對話
0104_06c

在長椅對話
0104_07d

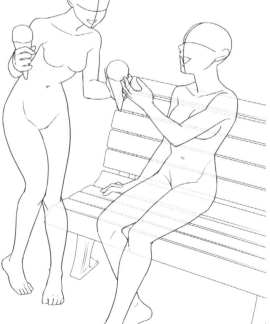

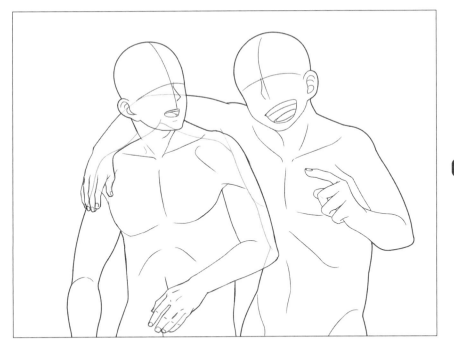

坦率地談心1
0104_08c

坦率地談心2
0104_09e

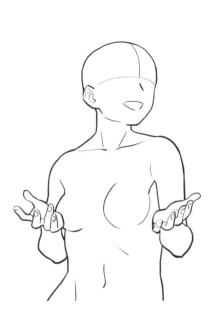

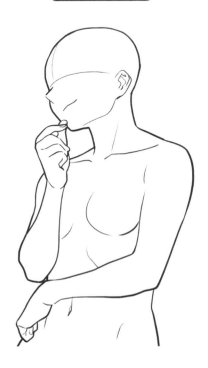

04 對話場面

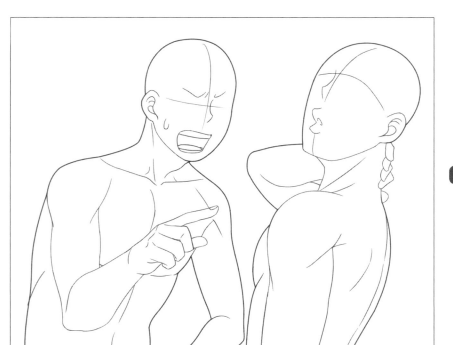

裝糊塗

0104_10c

私語

0104_11c

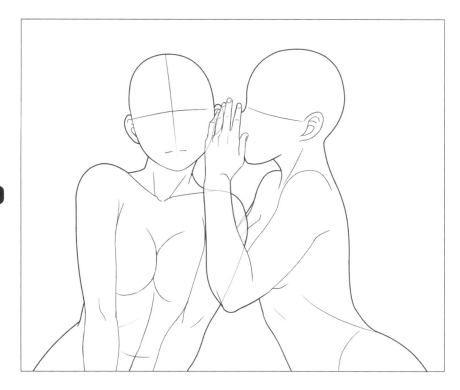

過分親密
0104_12g

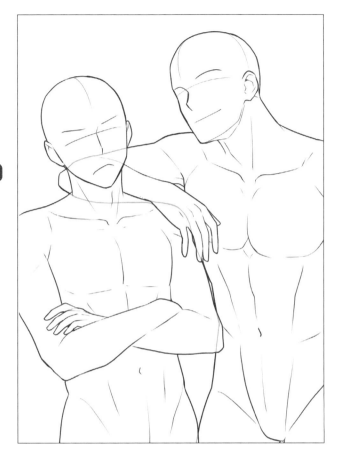

欺負
0104_13c

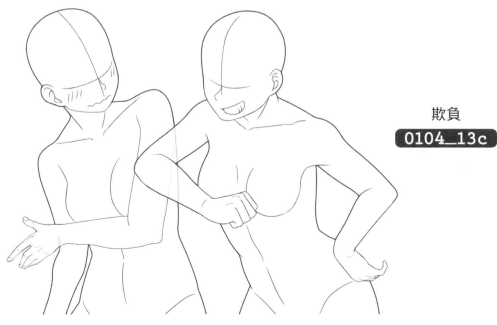

04 對話場面

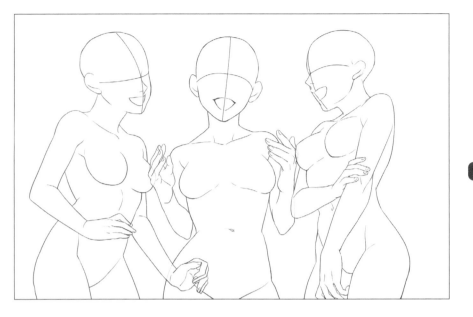

三個人對話1

0104_14d

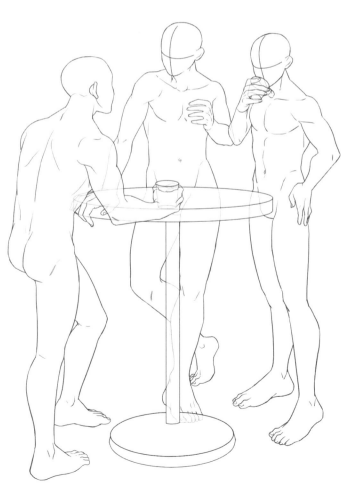

三個人對話2

0104_15d

第*1*章 基本的朋友姿勢

第*2*章 校園場面

第*3*章 與朋友度過的日常

第*4*章 戲劇性場面

四個人對話1
0104_16d

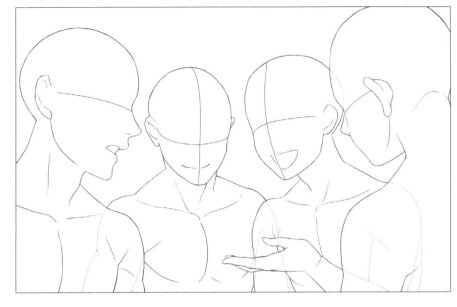

四個人對話2
0104_17d

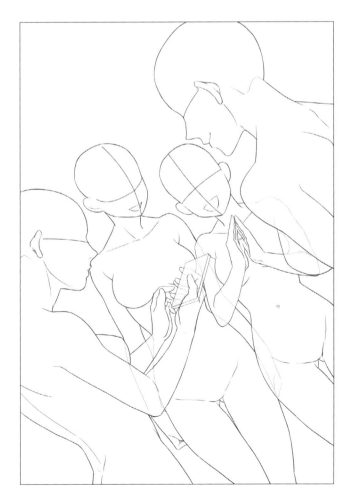

朋友角色畫 的創作方法

描繪「朋友」插畫時，我自己注意的是以下這三點。如果能作為大家的參考，我會非常開心。

⭐ 即使是一張畫作，也要先將個性和狀況設定處理到某種程度（就容易加上表情和姿勢）

⭐ 要明確地改變角色的外表和個性（改變類型的話比較容易營造朋友場面）

⭐ 較和緩的表情和姿勢，較靠近的距離感（不要太過黏膩）

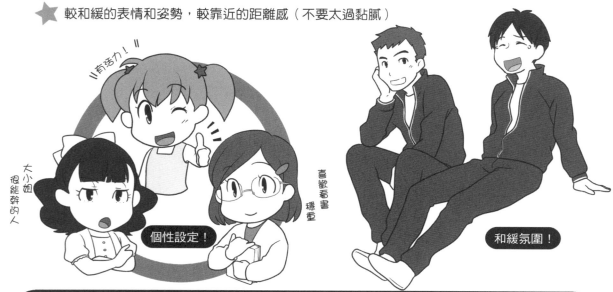

和緩氛圍！

個性設定！

我也喜歡美少女美少男醞釀出來的「好友感」，但是利用特殊的「完全不同類型」的角色搭配在一起，好像比較能自然地展開友情故事，就個人而言這算是我的愛好。

· 不良少年和班長
· 體育會系和神經質
· 富翁和飽嚐艱辛的人
· 大膽勇敢和捲入事件類型
　　　　　　　　　　等等

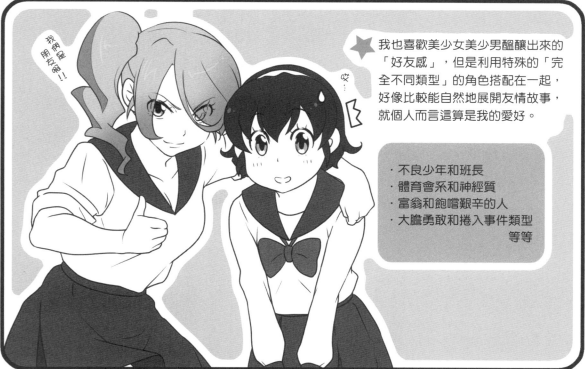

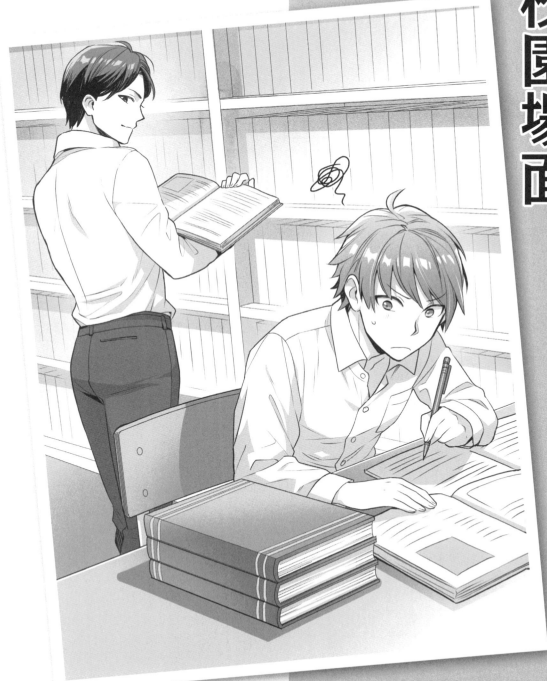

校園場面

描繪校園場面的訣竅

思考交流的「方向」

說到校園場面的精髓，就是個性多元的角色之間的交流。角色說話的順序、適當傳達故事展開的關鍵就在於「方向」。

●行動的順序從「右」到「左」會比較容易傳達

日本的漫畫或小說，一般是從右上往左下閱讀。戲劇等情況的主流也是演員從右邊（面向舞台的右側）登場，從左邊（面向舞台的左側）離開。

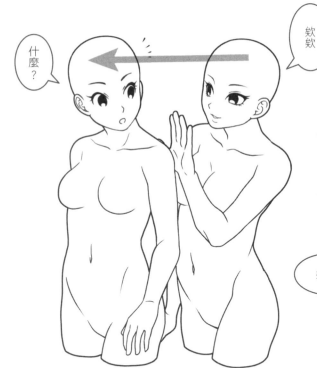

日本的讀者習慣從右往左進展的讀物，所以插畫也是將「發起行動的角色」配置在右邊，「回答的角色」則放在左邊，這樣就容易傳達順序。

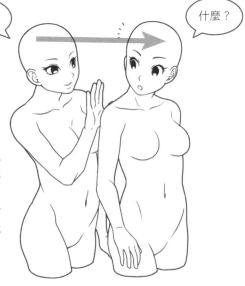

但是橫排文字的書籍或漫畫是從左往右閱讀，所以發起行動的角色配置在左邊會比較容易閱讀。（本書也是橫排，所以這張圖可能會比較容易閱讀）。其他也有例外的情況，因此未必「無論什麼時候右→左才是正確的」。可以隨意選擇自己覺得容易傳達的配置。

●「右→左」是順風,「左→右」則是逆風

習慣日本漫畫或小說的人因為眼睛活動是「從右→左」,所以「從右→左」也比較有速度感或是順風感這種視覺效果。如果描繪以強烈意志朝著目標前進的角色,使其從右往左活動的話,就容易看懂對話的流程。

另一方面,角色「從左→右」移動的畫面構成會讓人產生逆風感。很適合背對目標、逃跑,或是回到原來狀態這種場面。有時也很符合苦戰後難以往前邁進的狀況。

但這些是為了讓讀者更容易閱讀日本直排文字的漫畫而設計的,因此未必適合所有插畫。有時也會出現相反的畫面構成很協調的情況,所以可以選擇適合當下情況的方向。

描繪不同的角色

以校園為舞台的作品中會有許多同年代的角色登場。除了臉部和髮型之外，也畫出不同的姿勢和體型，就能讓角色的個性更加突出。

●根據姿勢和動作畫出不同的角色

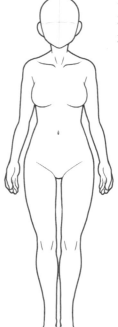

思考想要描繪哪種性格的角色，再試著思考適合該角色的姿勢吧！

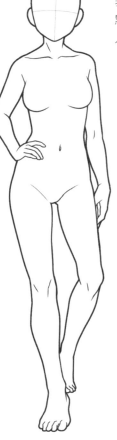

要強

手臂或手肘等部位朝外，表現出活潑氣質。這是有點要強、有活力，或是給人外向印象的姿勢。

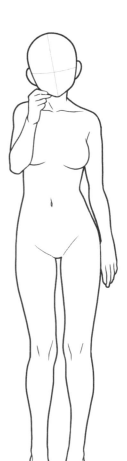

靦腆

這是手臂或膝蓋朝內帶有穩重印象的姿勢。除了靦腆女孩的性格表現之外，也能用在有點心機又可愛的表演上。

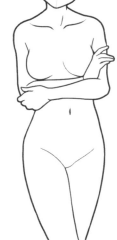

有自信的人

這是讓雙腿一前一後像模特兒一樣站著，讓人感覺到自信的姿勢。好像也很適合老成的姊姊系角色。

●根據體型畫出不同的角色

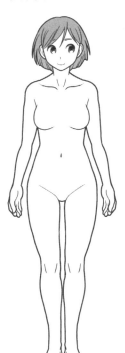

本書收錄的擷圖是以平均體
型來描繪的。做些變化試著
改變體型，就能畫出更多不
同的角色。

肌肉發達

這是喜歡運動身上有肌肉
的角色。讓肩膀變寬，在
大腿和小腿肚描繪出肌肉
的凹凸狀態就會很有效
果。

苗條

這是瘦長體型且帶有纖細
印象的角色。身上沒有多
餘的肉，所以輪廓的凹凸
較少。不僅是將手腳畫
細，將腰部曲線畫得很平
緩也會很有效果。

肉感的

想要描繪性感角色時，透過小蠻腰
和較大的臀部來強調凹凸感是很不
錯的方法。將大腿和小腿肚畫粗，
腳踝畫細也會很有效果。

01 上學

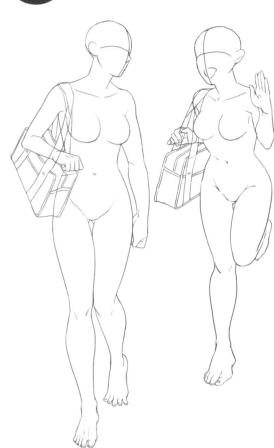

早晨打招呼1

0201_01d

早晨打招呼2

0201_02d

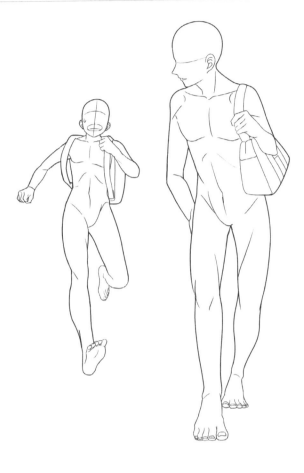

遲到了！

0201_03c

邊講話邊走路

0201_04c

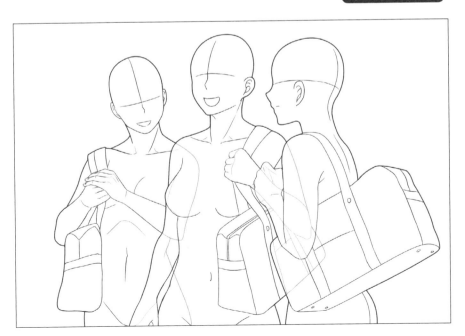

第 *1* 章｜基本的朋友姿勢

第 *2* 章｜校園場面

第 *3* 章｜與朋友度過的日常

第 *4* 章｜戲劇性場面

02 教室

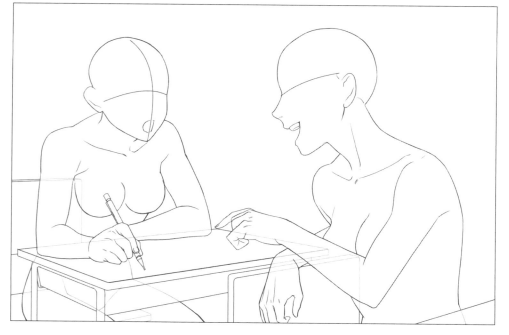

建議
0202_01d

認真＆不認真
0202_02d

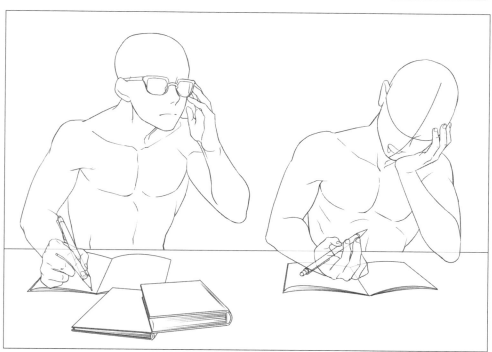

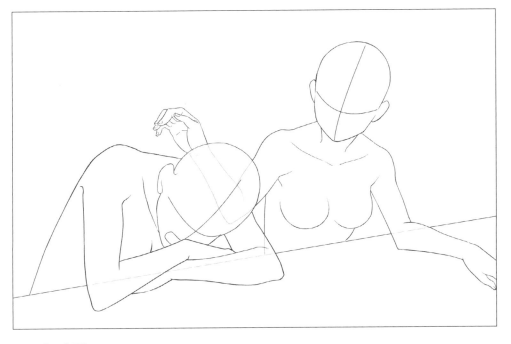

打瞌睡

0202_03d

交換意見

0202_04a

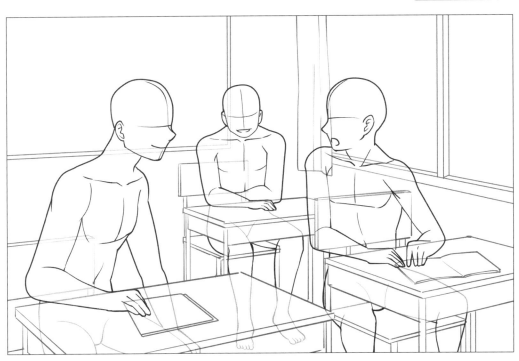

02 教室

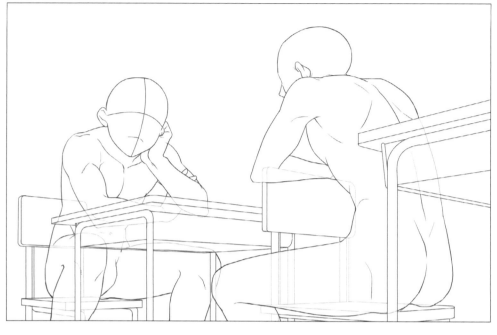

面對面講話

0202_05d

溫柔地教導

0202_06c

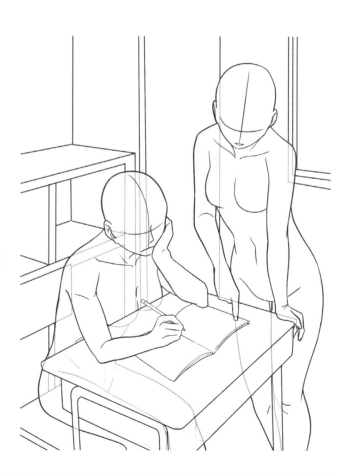

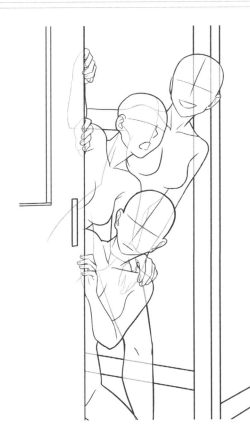

偷看
0202_07c

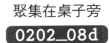
聚集在桌子旁
0202_08d

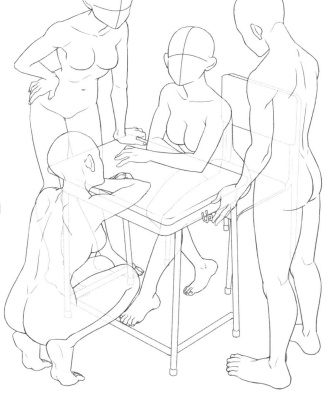

03 運動

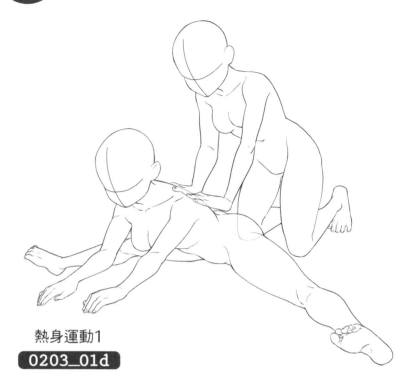

熱身運動1

0203_01d

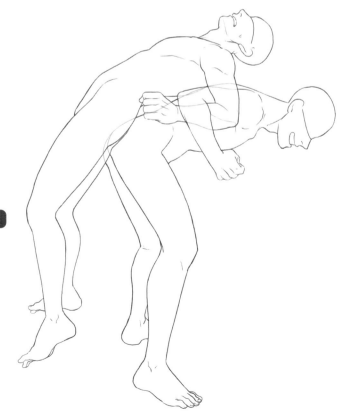

熱身運動2

0203_02d

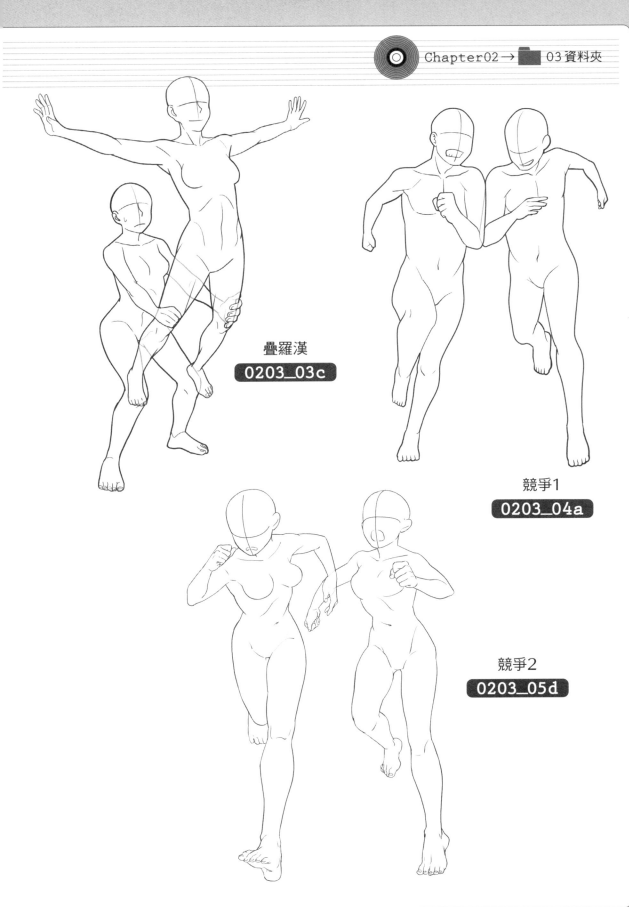

疊羅漢
0203_03c

競爭1
0203_04a

競爭2
0203_05d

03 運動

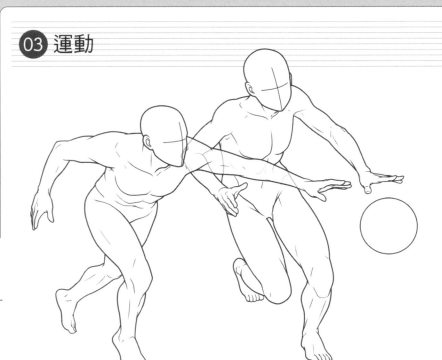

籃球
0203_06b

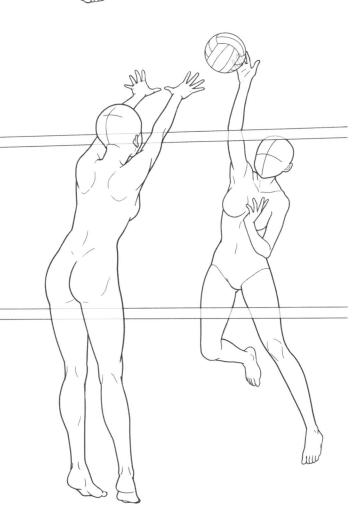

排球
0203_07b

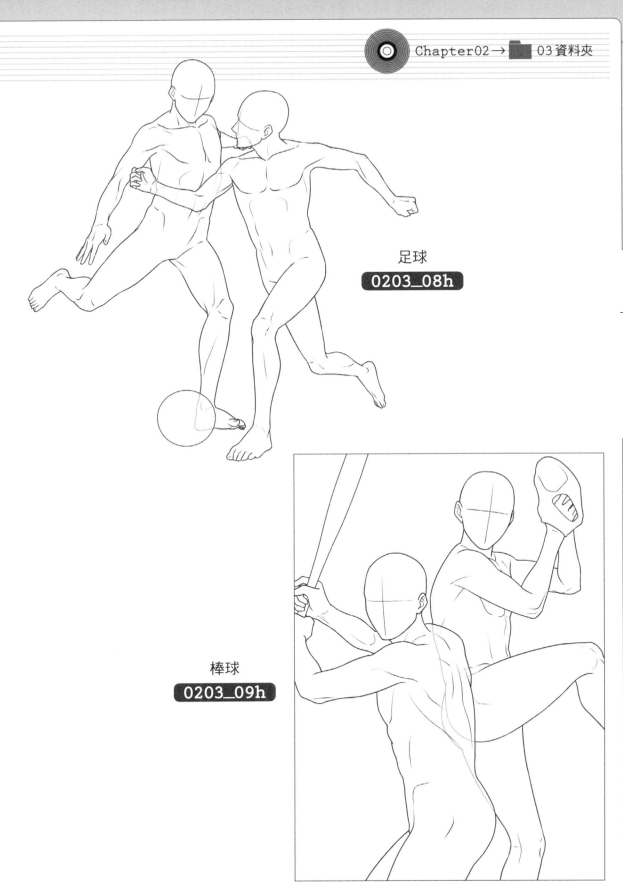

足球
0203_08h

棒球
0203_09h

04 下課後、課外活動

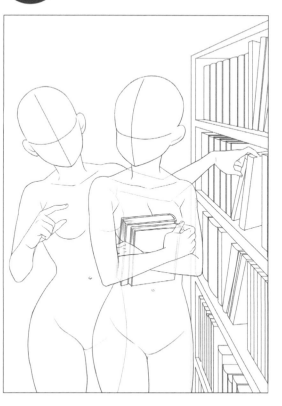

圖書館1

0204_01d

活用這個姿勢的插畫範例在P4。

圖書館2

0204_02g

活用這個姿勢的插畫範例在P53。

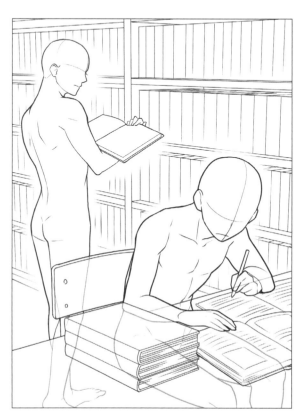

美術社
0204_03d

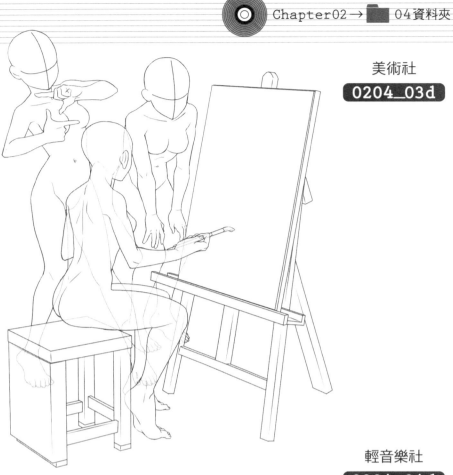

輕音樂社
0204_04d

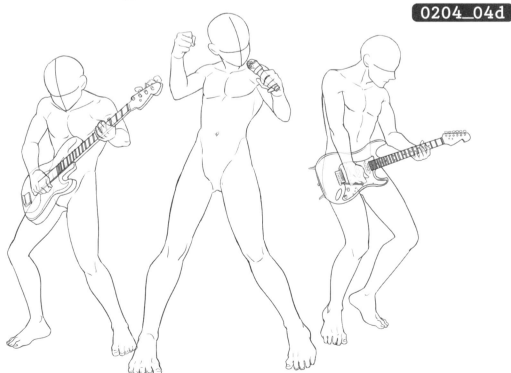

04 下課後、課外活動

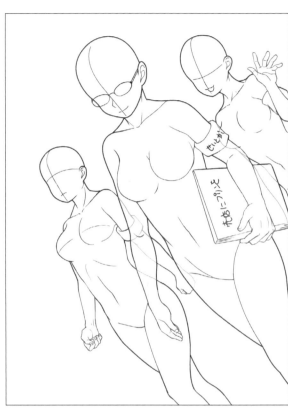

學生會1

0204_05c

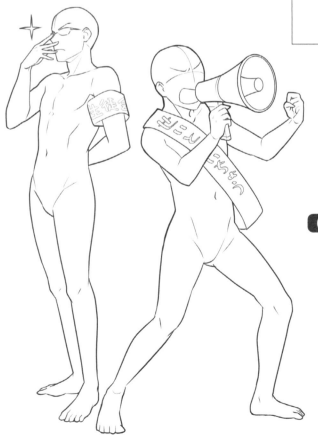

學生會2

0204_06g

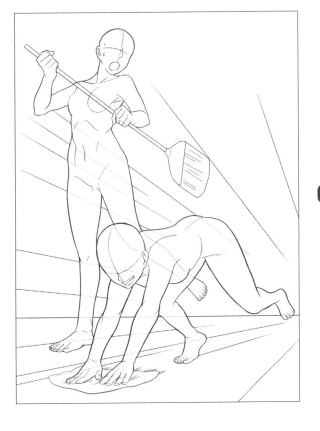

清潔值日生1
0204_07c

清潔值日生2
0204_08c

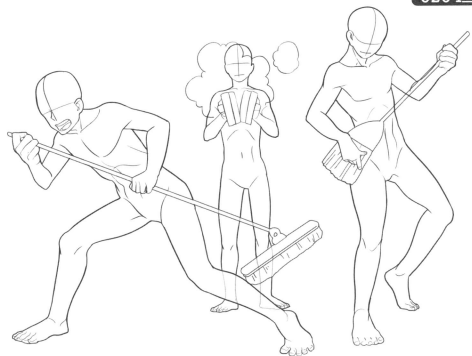

04 下課後、課外活動

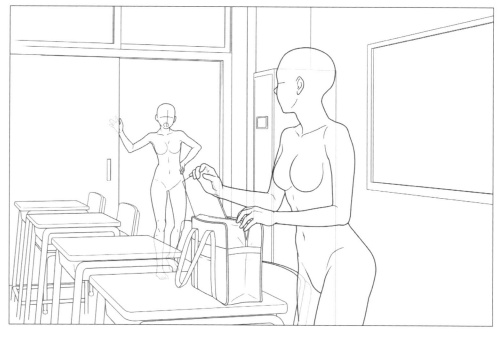

準備回家

0204_09b

明天見！
0204_10d

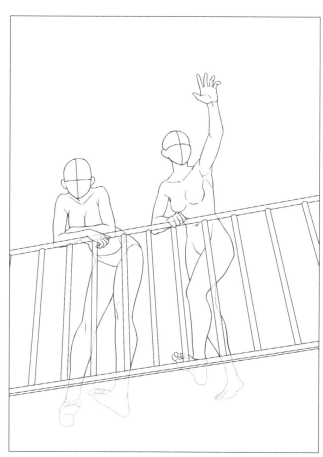

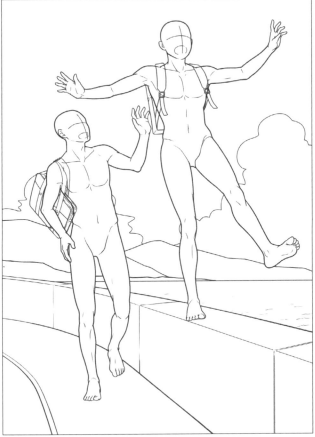

一起回家1

0204_11b

一起回家2

0204_12a

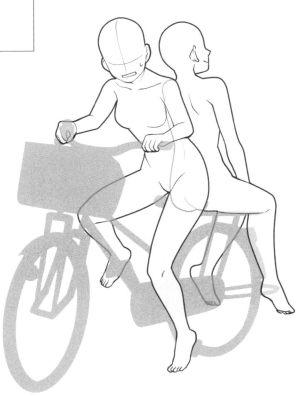

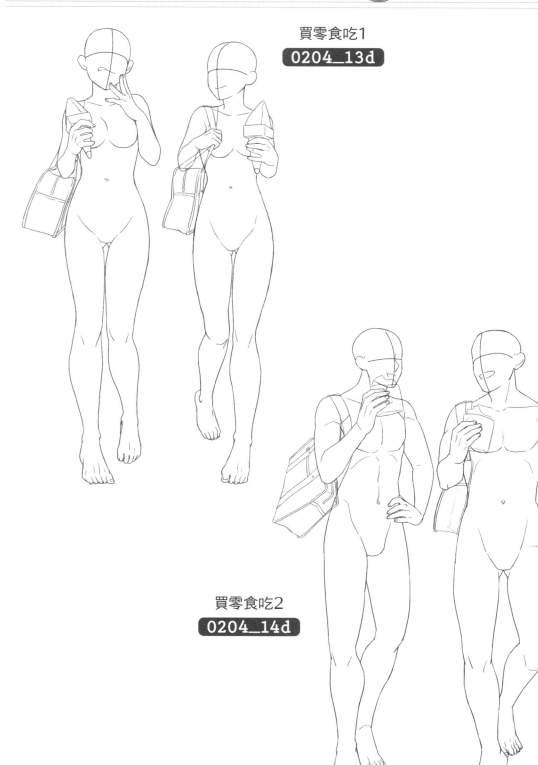

買零食吃1
0204_13d

買零食吃2
0204_14d

與朋友度過的日常

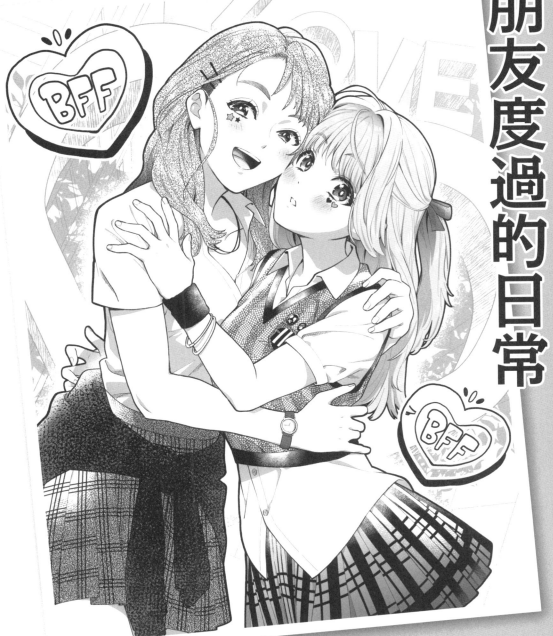

描繪日常場面的訣竅

添加上傳達哪種場面的「演出」

要將角色的日常展現得更有魅力，添加「演出」也是很重要的。描繪的是哪種場面？兩個人的友好關係到哪種程度？試著思考能明確傳達出來的演出吧！

這是將手機畫面展現給朋友看的畫面。實際生活也會看到這種姿勢，但畫成插畫的話會覺得有點疏遠。

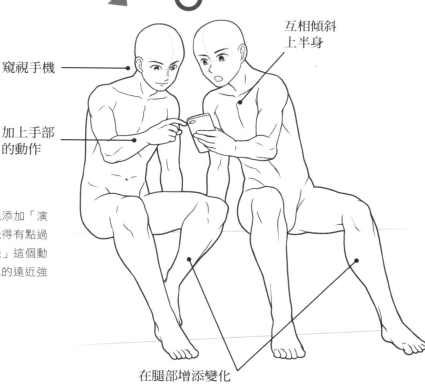

窺視手機

加上手部的動作

互相傾斜上半身

在腿部增添變化

為了強調友好關係，特地添加「演出」。試著將臉靠近到覺得有點過多的程度，讓「窺視手機」這個動作更加清楚易懂。距離感的遠近強調出友好關係。

這是朋友之間的對話場面。這個姿勢沒有問題，但是在此試著添加能傳達「正在聊深奧話題」的演出。

左邊角色將頭往前傾，做出手貼著下巴的姿勢，添加深思熟慮的氛圍。右邊角色加上抬頭看天空般的姿勢，表現出回憶著什麼、正在反覆思考的氛圍。雖然會覺得有點誇張，但加上這種演出就能創作出更有魅力的畫面。

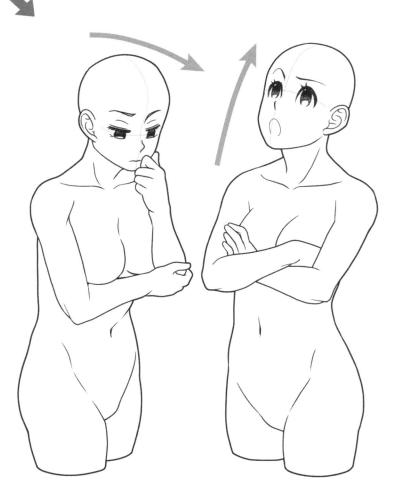

表現放鬆的氛圍

和無須客套的朋友一起度過時，常常會形成放鬆的姿勢。試著透過不僵硬的姿勢表現放鬆的氛圍吧！

這是隨便躺下、用手臂支撐頭部的姿勢範例。稍微有點僵硬感，看起來很緊張。

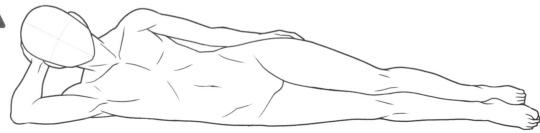

這是從上往下看的狀態。身體幾乎是一直線，所以不容易保持平衡，發現實際上要擺出這個姿勢並不容易。

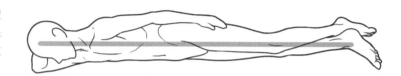

膝蓋稍微往前並彎曲腿部的話，就能緩和緊張感，形成放鬆的姿勢。

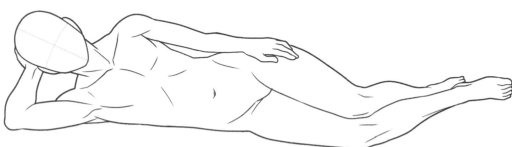

這是從上往下看的狀態。手肘、腰部、膝蓋、腳踝這些支點不在直線上，所以容易保持平衡，能輕鬆擺出姿勢。

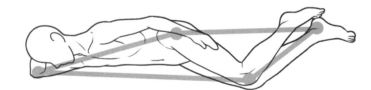

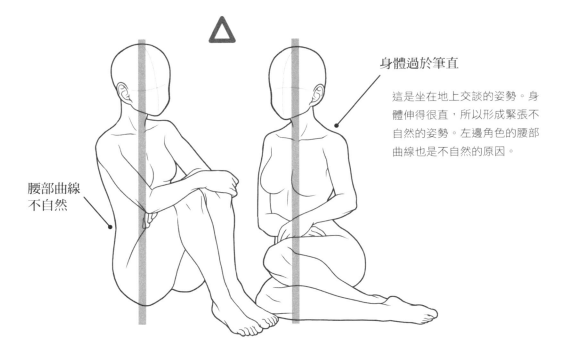

身體過於筆直

這是坐在地上交談的姿勢。身體伸得很直，所以形成緊張不自然的姿勢。左邊角色的腰部曲線也是不自然的原因。

腰部曲線
不自然

左邊角色表現出拱起背部放鬆坐下的姿勢。背部呈現出圓弧，所以腰部無法形成凹凸曲線。右邊角色傾斜上半身，將身體重量放在後面的手臂上，藉此消除不自然的氛圍。

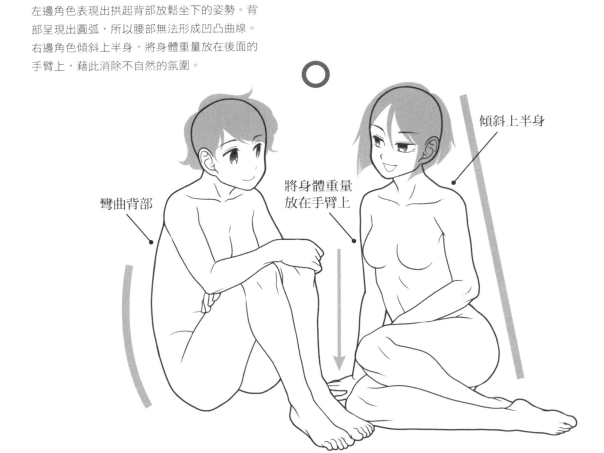

傾斜上半身

彎曲背部

將身體重量
放在手臂上

01 日常場面

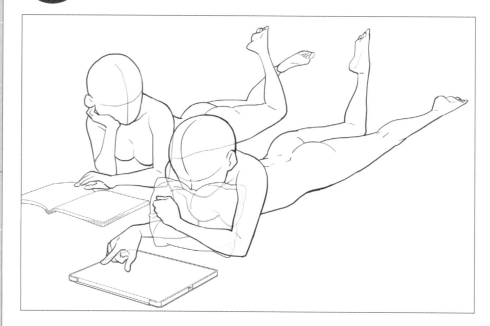

在房間悠閒度日1

0301_01e

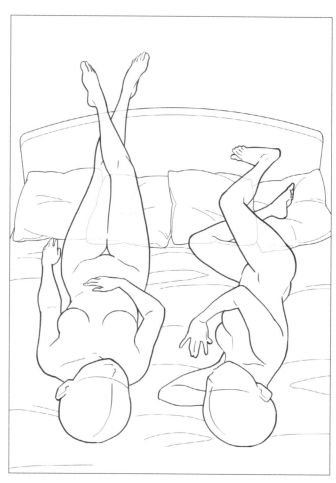

在房間悠閒度日2

0301_02e

第1章 基本的朋友姿勢

第2章 校園場面

第3章 與朋友度過的日常

第4章 戲劇性場面

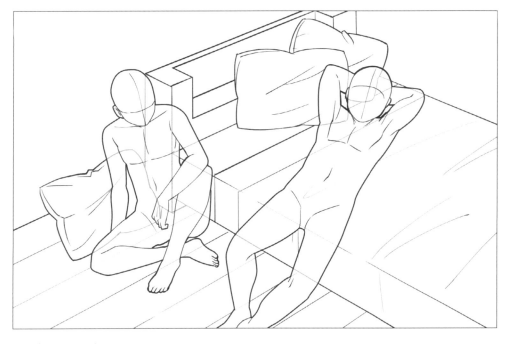

在房間悠閒度日3

0301_03a

在房間悠閒度日4

0301_04a

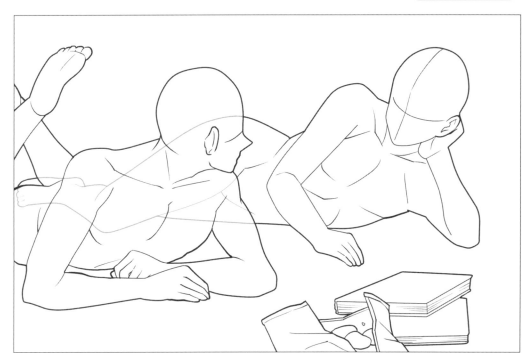

01 日常場面

拉對方站起來

0301_05e

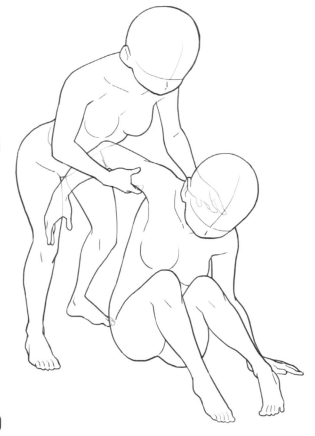

化妝

0301_06e

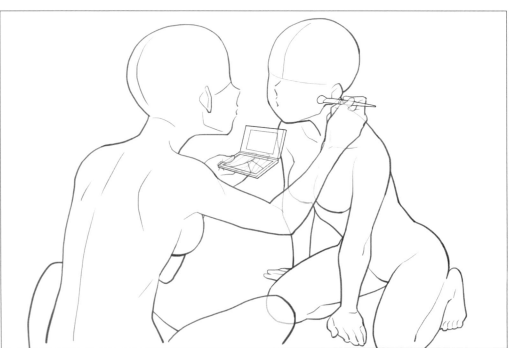

手拉手
0301_07e

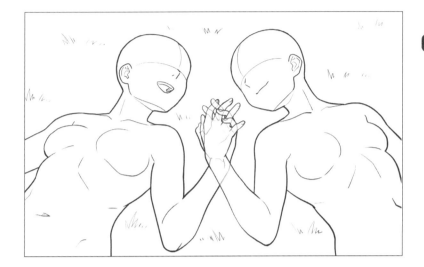

在河堤躺下來
0301_08g

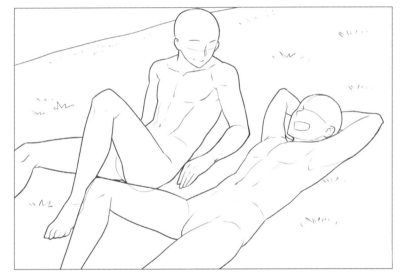

有點厭煩
0301_09g

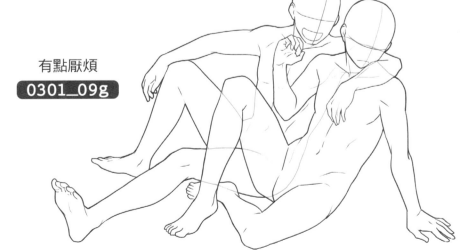

01 日常場面

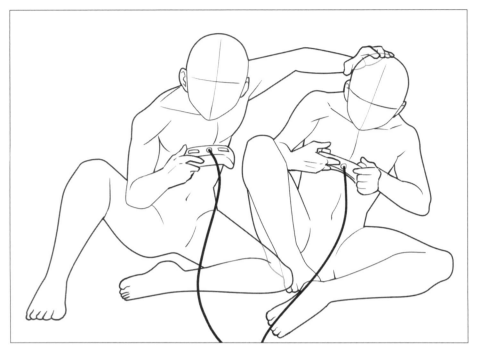

電動遊戲
0301_10a

卡牌遊戲
0301_11c

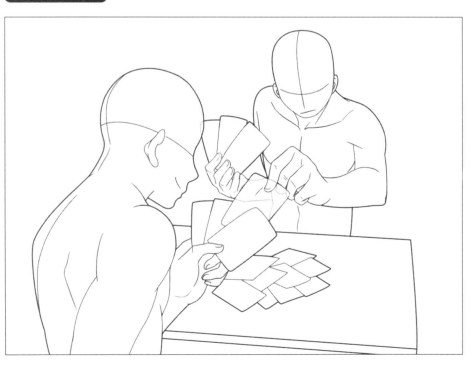

第1章｜基本的朋友姿勢

第2章｜校園場面

第3章｜與朋友度過的日常

第4章｜戲劇性場面

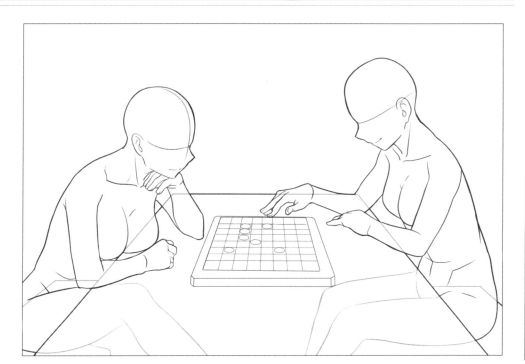

棋盤遊戲

0301_12c

比腕力

0301_13g

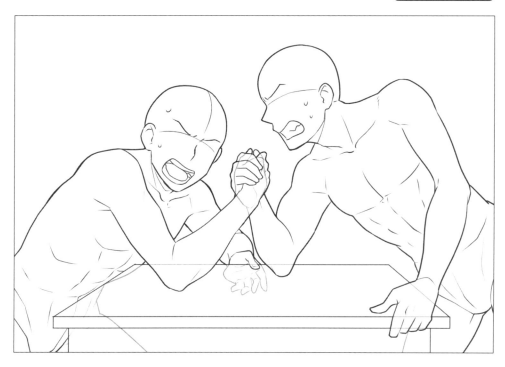

01 日常場面

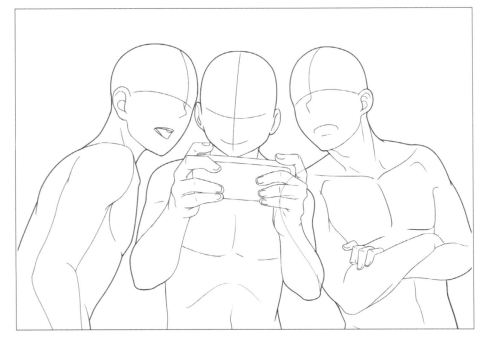

盯著對方玩遊戲
0301_14c

看平板電腦
0301_15e

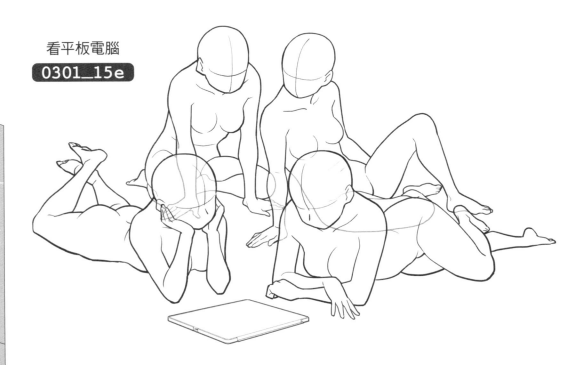

第 *1* 章 基本的朋友姿勢

第 *2* 章 校園場面

第 *3* 章 與朋友度過的日常

第 *4* 章 戲劇性場面

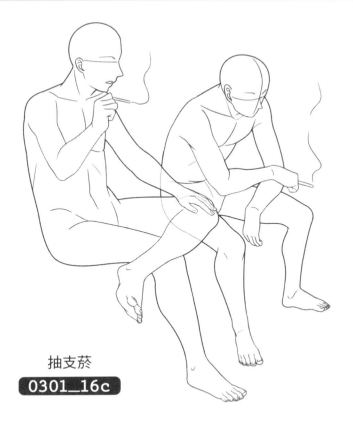

抽支菸
0301_16c

歇一會兒
0301_17g

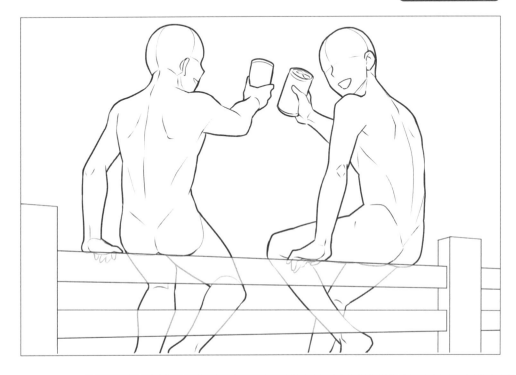

02 開心、快樂

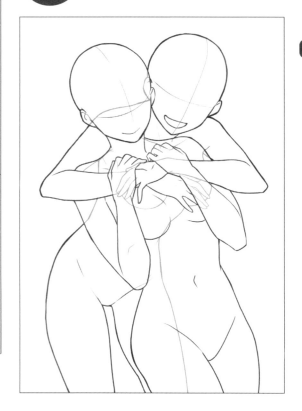

永遠的朋友1

0302_01g

永遠的朋友2

0302_02h

活用這個姿勢的插畫範例
在P75。

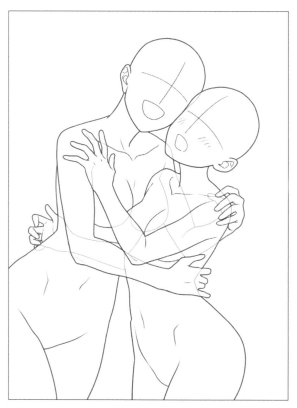

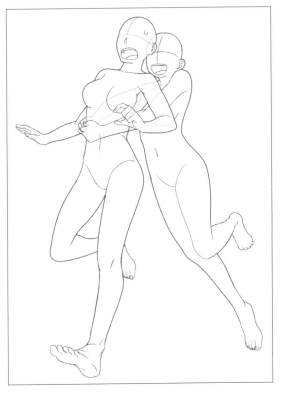

飛撲而上

0302_03c

改造這個姿勢的插畫範例
在P6。

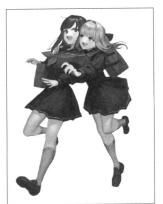

摟住1

0302_04c

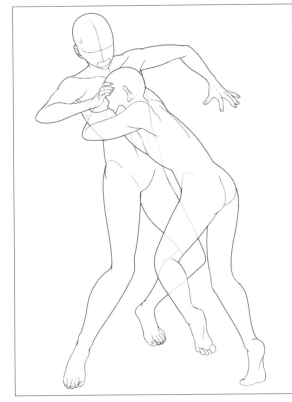

02 開心、快樂

摟住2

0302_05g

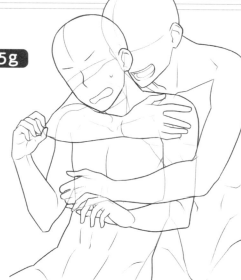

對著照相機擺姿勢

0302_06g

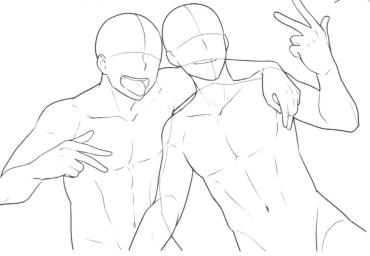

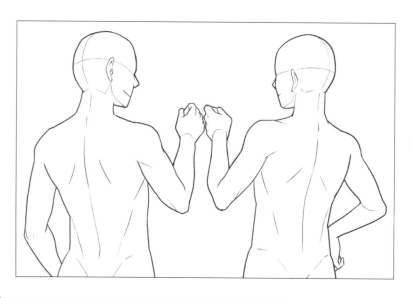

擊拳

0302_07g

輕浮的人

0302_08f

改造這個姿勢的插畫範例
在P5。

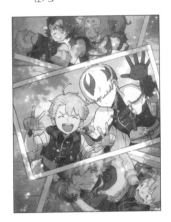

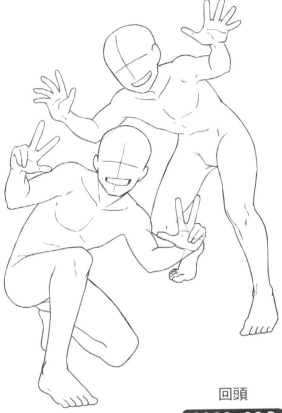

回頭

0302_09f

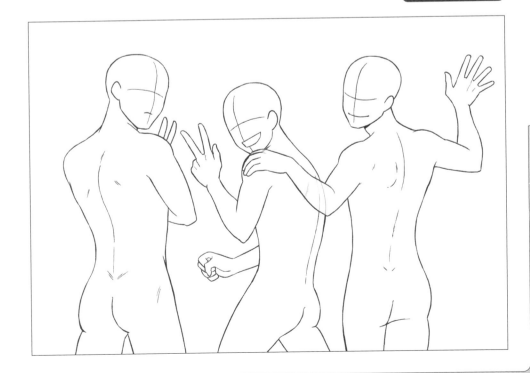

03 生氣、悲傷

吵架1

0303_01e

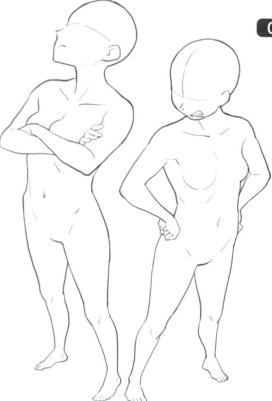

吵架2

0303_02a

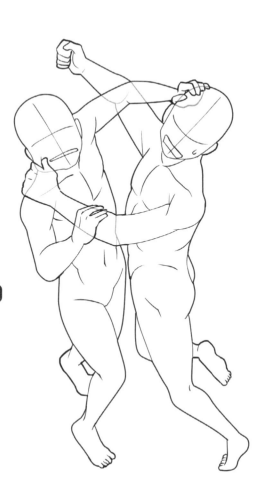

將對方的頭夾
在腋下按著轉

0303_03e

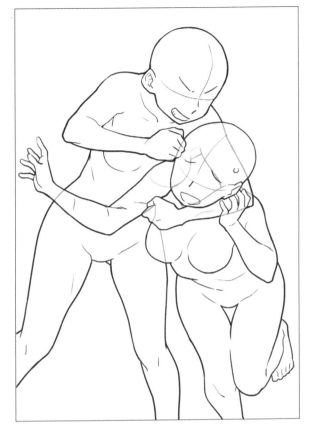

後背摔

0303_04c

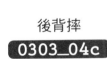

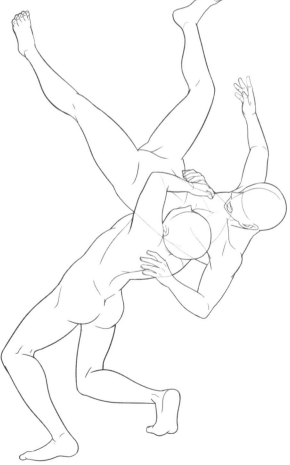

03 生氣、悲傷

口角

0303_05f

一屁股坐在上面

0303_06h

改造這個姿勢的插畫範例
在P7。

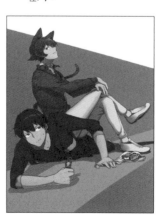

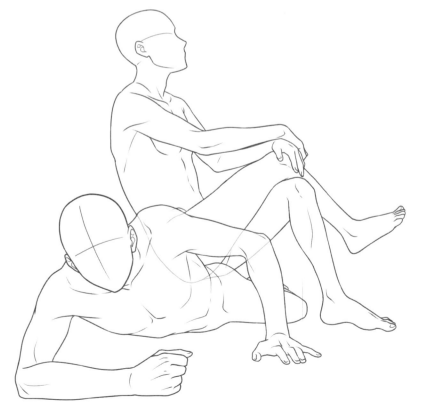

安慰1

0303_07e

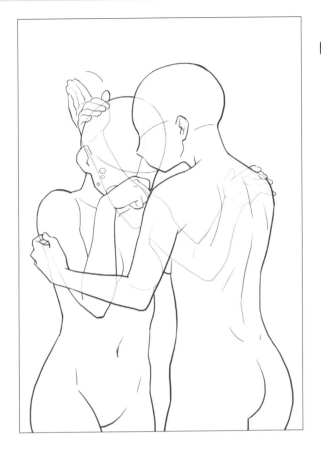

安慰2

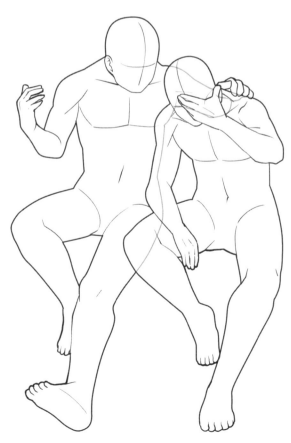

04 出門

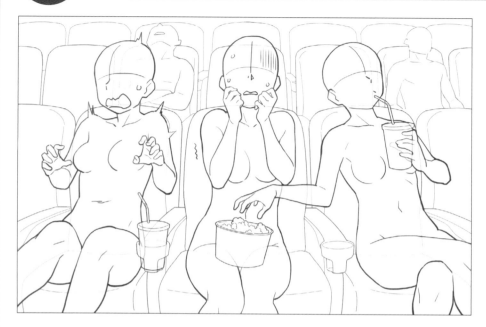

電影院

0304_01e

卡拉OK包廂

0304_02f

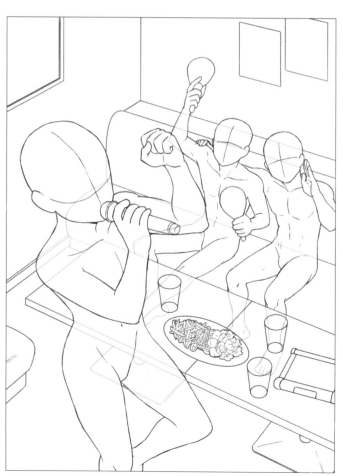

 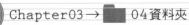

第*1*章 基本的朋友姿勢

第*2*章 校園場面

第*3*章 與朋友度過的日常

第*4*章 戲劇性場面

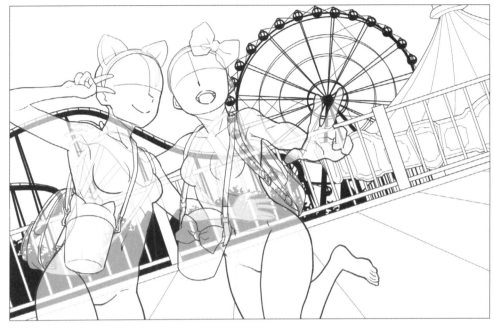

遊樂園1

0304_03e

遊樂園2

0304_04f

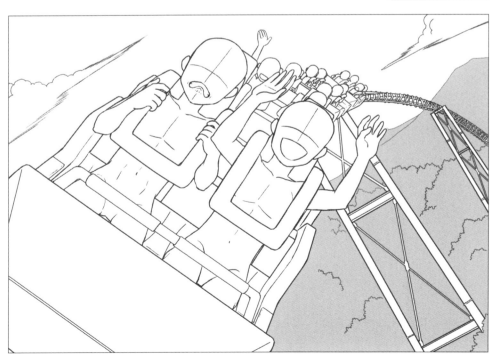

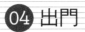
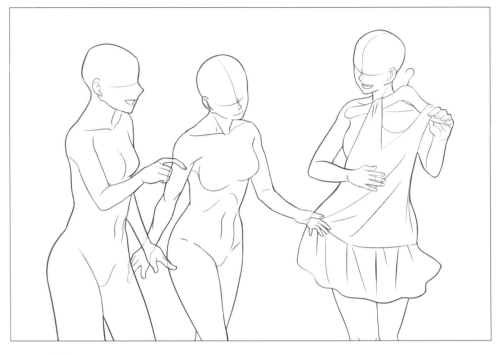

購物

0304_05c

釣魚池

0304_06c

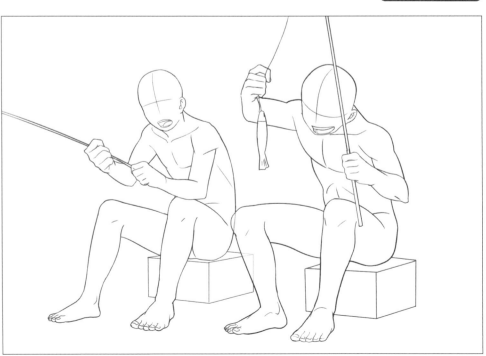

05 用餐

Chapter03 → 05 資料夾

第1章 基本的朋友姿勢

第2章 校園場面

第3章 與朋友度過的日常

第4章 戲劇性場面

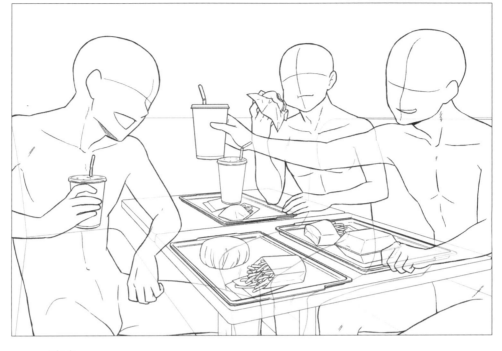

速食
0305_01f

拉麵
0305_02g

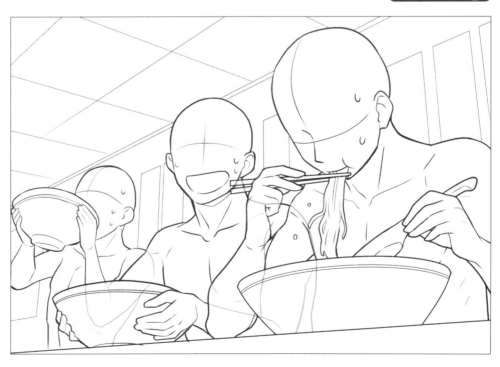

05 用餐

茶館
0305_03f

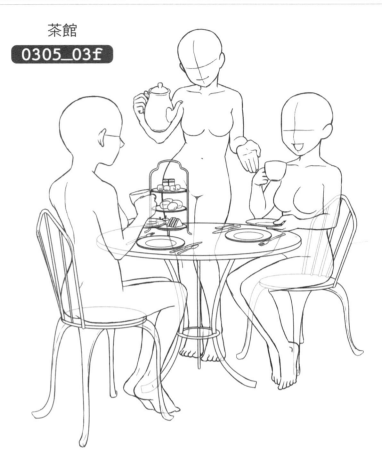

餐廳
0305_04g

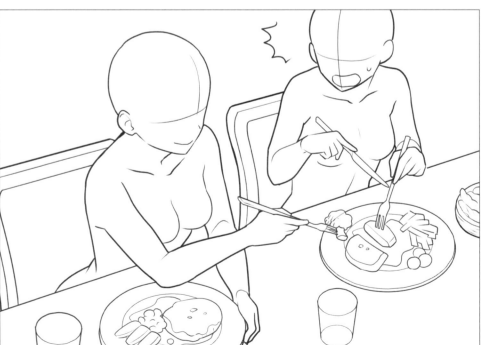

冰淇淋一人一半
0305_05f

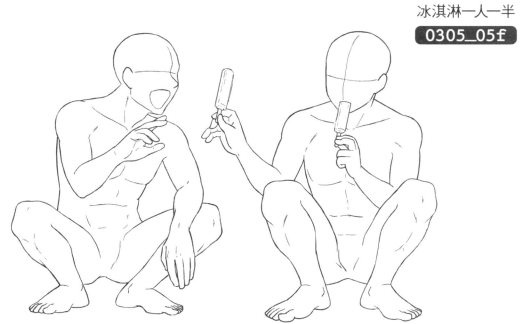

餵對方吃甜點
0305_06e

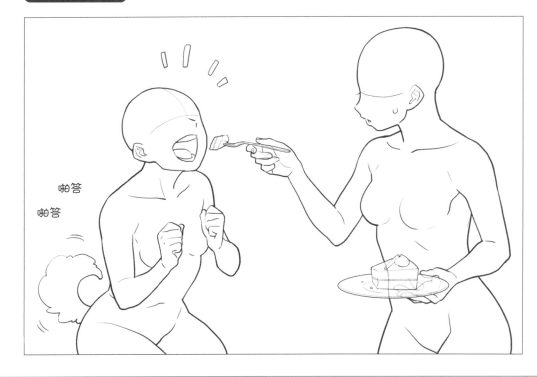

06 酒席

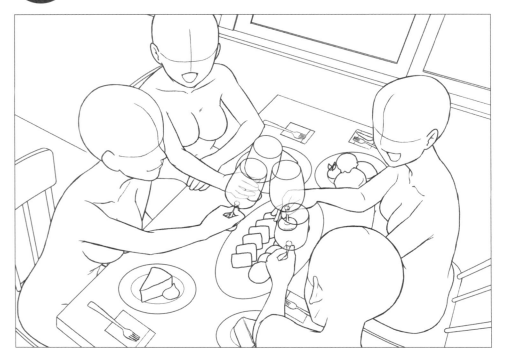

女生聚會
0306_01f

在酒吧喝酒
0306_02c

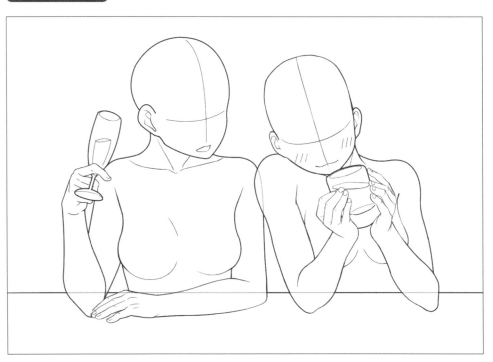

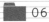

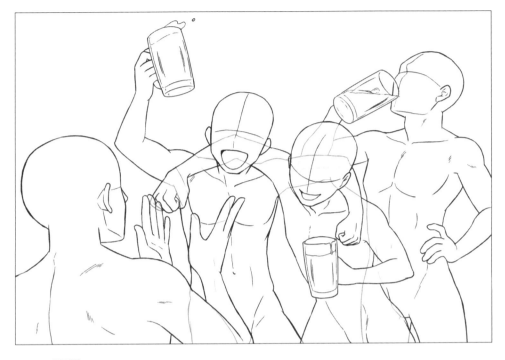

酒局

0306_03f

喝太多

0306_04c

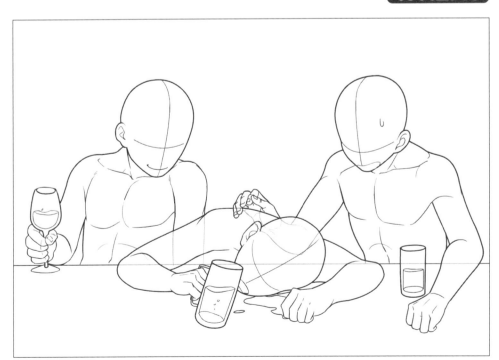

06 酒席

擔心喝醉的
朋友1

0306_05c

擔心喝醉的
朋友2

0306_06c

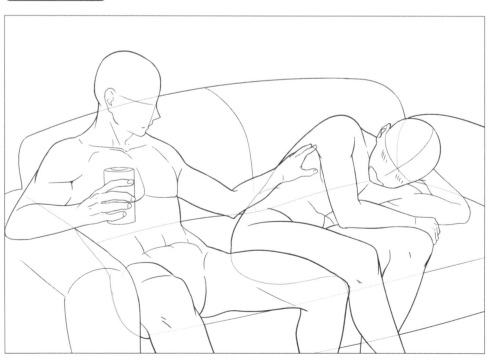

搬運喝醉的
朋友1

0306_07h

搬運喝醉的
朋友2

0306_08c

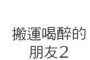

第 *1* 章 基本的朋友姿勢

第 *2* 章 校園場面

第 *3* 章 與朋友度過的日常

第 *4* 章 戲劇性場面

07 季節活動

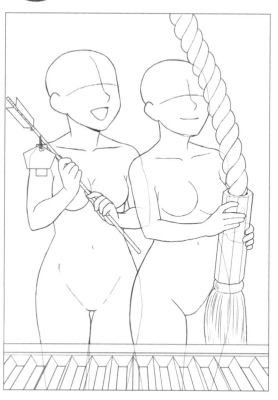

新年參拜
0307_01f

放風箏
0307_02g

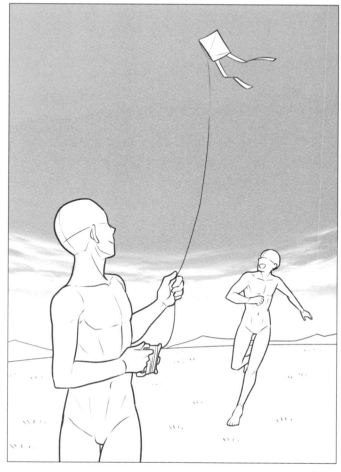

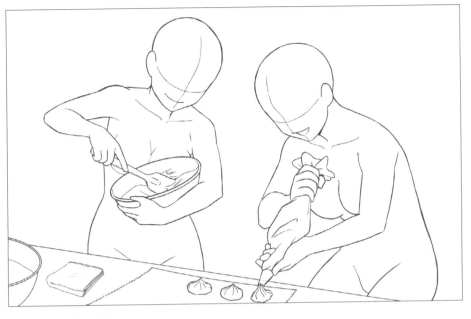

自製情人節巧克力

0307_03f

賞花

0307_04f

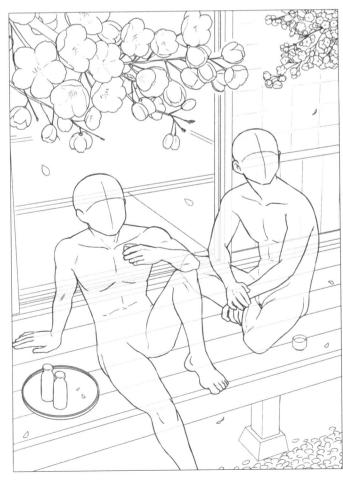

07 季節活動

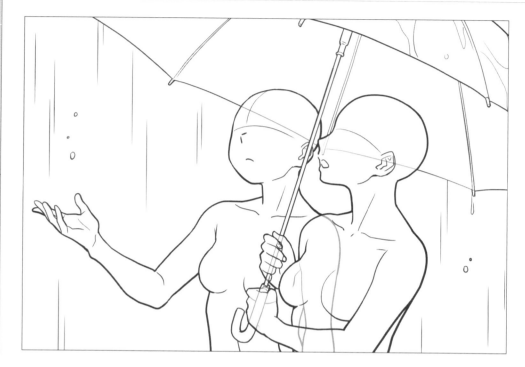

下雨

0307_05e

海水浴1

0307_06f

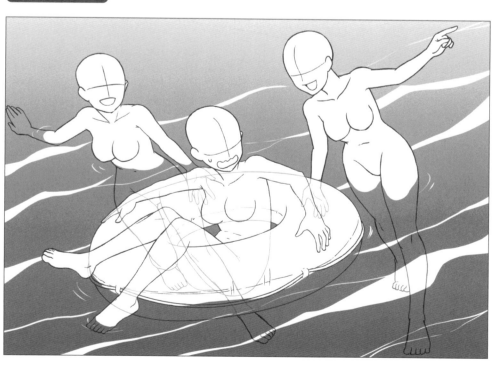

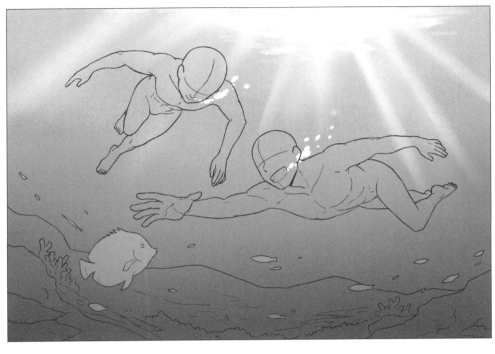

海水浴2

0307_07f

夏日祭典

0307_08g

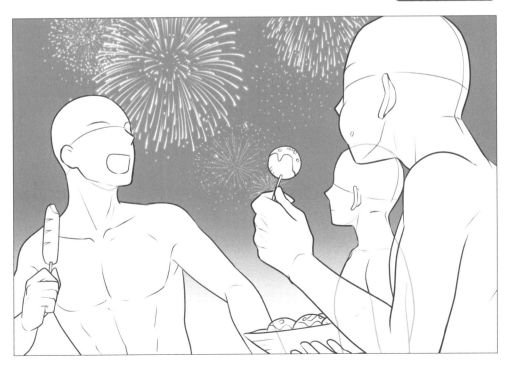

07 季節活動

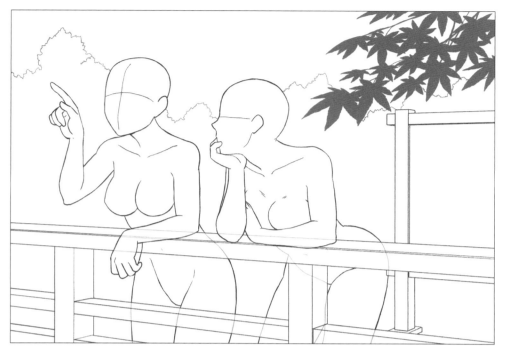

賞楓

`0307_09f`

營火

`0307_10f`

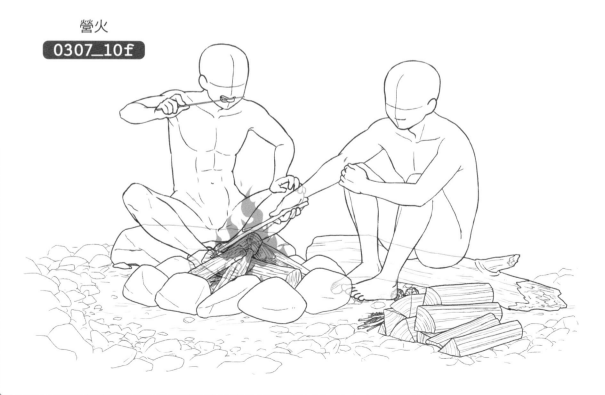

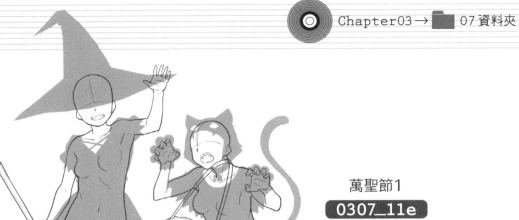

萬聖節1

0307_11e

萬聖節2

0307_12h

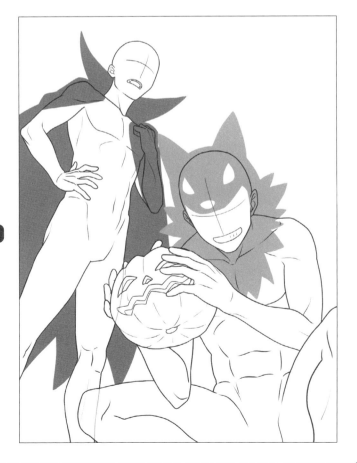

第*1*章｜基本的朋友姿勢

第*2*章｜校園場面

第*3*章｜與朋友度過的日常

第*4*章｜戲劇性場面

07 季節活動

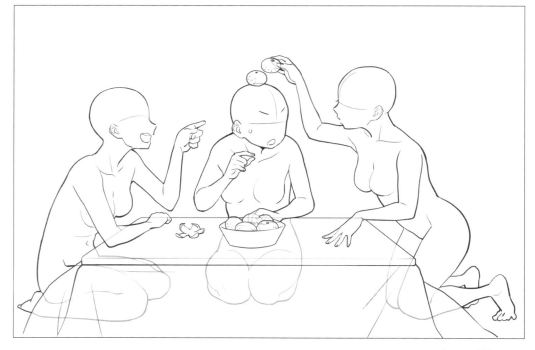

窩在暖爐桌
吃橘子

0307_13e

大家一起吃火鍋

0307_14c

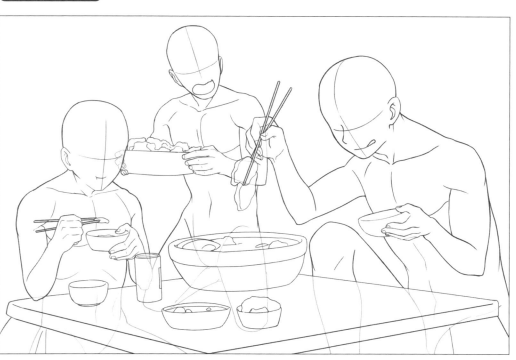

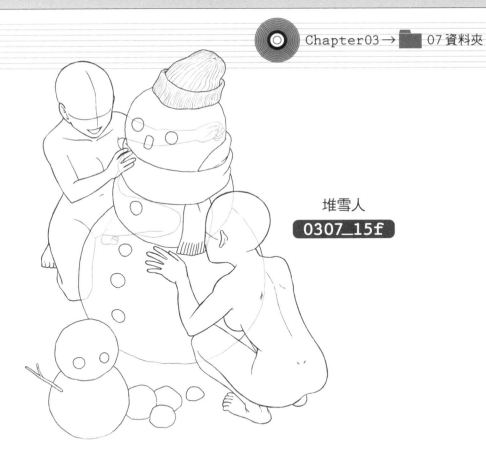

堆雪人
0307_15f

打雪仗
0307_16f

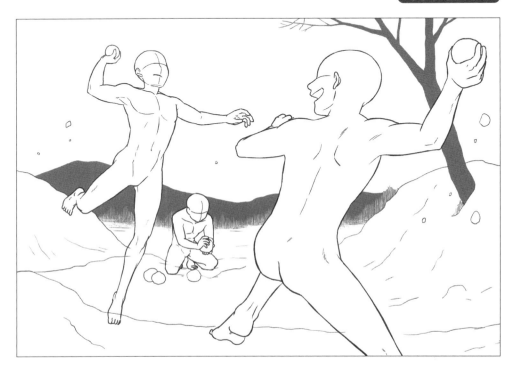

第*1*章｜基本的朋友姿勢

第*2*章｜校園場面

第*3*章｜與朋友度過的日常

第*4*章｜戲劇性場面

08 明信片風格構圖

裝模作樣
0308_01c

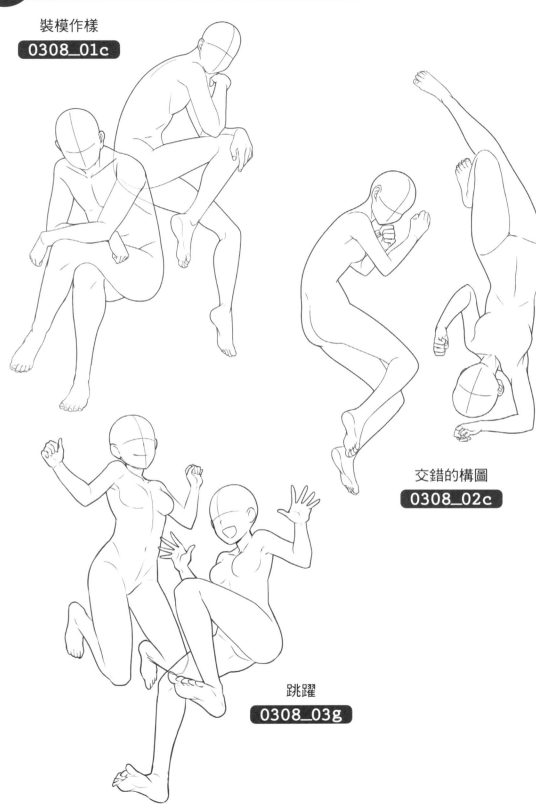

交錯的構圖
0308_02c

跳躍
0308_03g

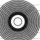

第 *1* 章 基本的朋友姿勢

第 *2* 章 校園場面

第 *3* 章 與朋友度過的日常

第 *4* 章 戲劇性場面

對著照相機比耶
0308_04e

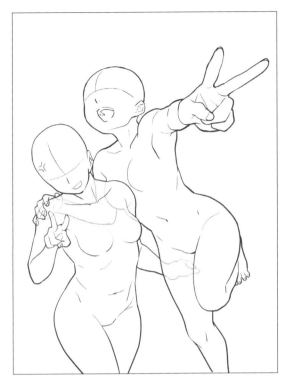

三個人聚集
在一起1
0308_05c

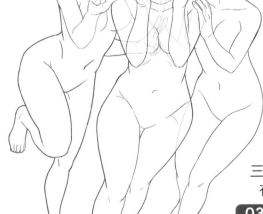

三個人聚集
在一起2
0308_06c

描繪朋友的進步訣竅⋯⋯
注意身體和身體的空間再描繪吧！

描繪朋友之間身體接觸的插畫時，覺得「有點奇怪」⋯⋯
那就試著確認身體和身體之間是否有形成不自然的「空間」吧！
這樣就容易發現違和感產生的原因。

✕有違和感的範例

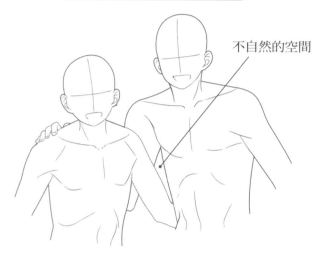

不自然的空間

透過3D軟體隨意地將人體模型並排在一起
作為參考就會變成這樣。角色和角色之間
出現不自然的空間，想讓這部分合乎邏輯
的話，身體部位的位置就會變得很奇怪。
右邊角色的手臂就奇妙地變長了。

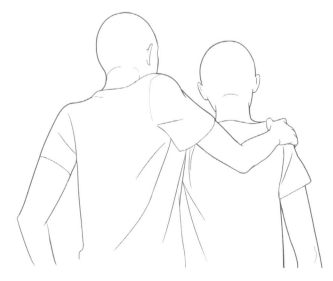

○沒有違和感的範例

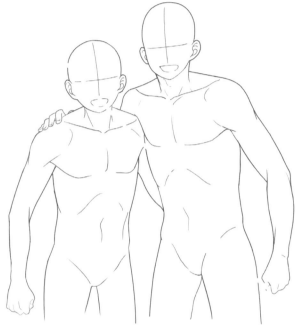

如果是抱住肩膀的姿勢，肩膀和手臂就會
像這樣互相重疊。右邊角色的胸部在前
面，所以左邊角色從肩膀到前臂看起來被
遮住了。去掉不自然的空間，適當地描繪
角色和角色身體接觸的部分，就能強調親
密的氛圍。

描繪角色穿著衣服的狀態時，最有效的方法也
是先思考「肩膀和手臂是怎樣互相重疊的」再
去描繪。這張圖是從後面觀看的狀態，會注意
到右邊角色的肩膀因為重疊而被遮住的情況。
應該會產生「右邊角色在後面，左邊角色靠近
前面」這種縱深感，看起來很立體。

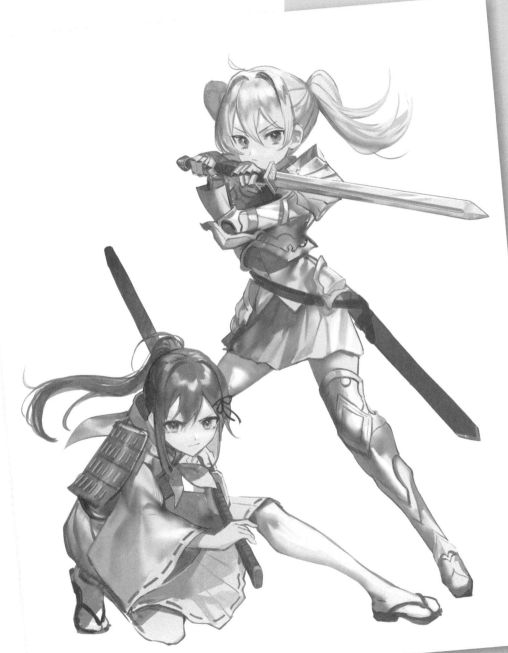

戲劇性場面

描繪出戲劇性的訣竅

展現出動作描繪的魅力

故事高潮一定會有動作場面。在此要觀察展現出動作描繪的魅力之關鍵，以及希望大家注意的部分。

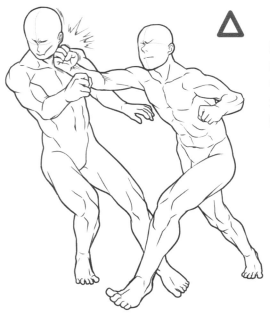

△

這是遭受強力拳擊場面的範例。若是描繪出被拳頭打到的「瞬間」，會覺得沒什麼氣勢。這種表現也會根據用法的不同而變得很有魅力，但在此要試著模索更加展現氣勢的表現。

○

描繪出被拳頭打到「後」的情況，就會比上圖更加增添氣勢。挨打的對手因為拳頭威力使身體向後仰，所以形成能更加感受到動態的姿勢。雖然也會取決於想要描繪的風格，但將各個角色的動作稍微誇大，就容易將場面狀況傳達給觀看者。

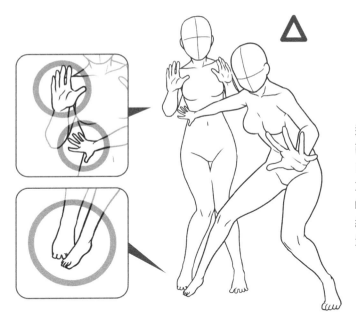

這是急忙趕去解救朋友危機的場面。試著觀察覺得有違和感的理由吧！仔細觀察的話，會發現後方角色的右手和右腳比前方角色的右手和右腳還要大。如果是描繪數個角色時，這些部分也必須注意。

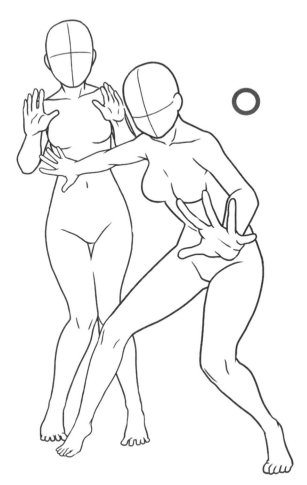

避免讓前方角色的手腳比後方角色還小，違和感就消失了。
在動作場面中，為了呈現出氣勢，容易畫出「位於後方的手腳非常小，在前方的手腳非常大」的情況。但是如果有數個角色時，希望大家要注意這一點，盡量避免在手腳的大小產生矛盾。

仔細地重新評估角色的「表演」再描繪

在戲劇性場面中逼真的「演技」很重要。但是描繪在紙上的角色有時會忘記「重量」或「身體厚度」就表現出來。這種情況容易出現在角色緊貼的場面，所以要仔細地重新評估。

●意識到重量的表演

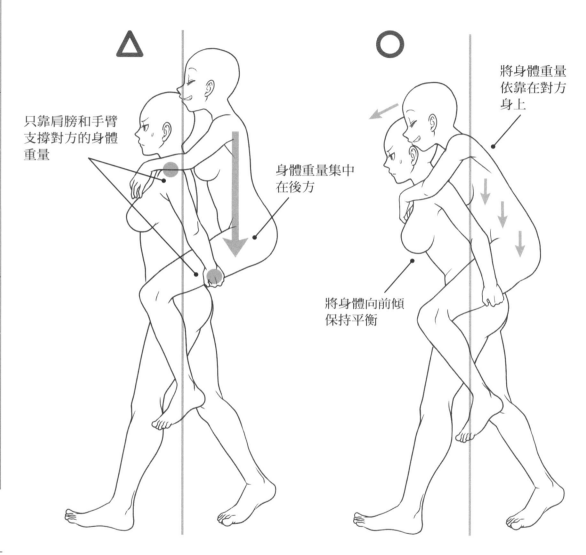

△

只靠肩膀和手臂支撐對方的身體重量

身體重量集中在後方

○

將身體重量依靠在對方身上

將身體向前傾保持平衡

這是背人姿勢的範例。左側角色雖然背負著重物，姿勢卻過於直挺。右側角色也像是忘了自己的體重一樣把身體挺直。

背人的那一方因為支撐對方的重量，身體會向前傾，被背的那一方則是將身體重量放在對方身上……描繪時要加上這些「重量」的表演，就能感覺到背人姿勢般的真實感。

●意識到身體厚度的表演

在摟住的姿勢中，常常不知不覺就忘記「身體的厚度」。將角色一個一個描繪出來，試著添加上根據身體厚度而產生的表演吧！

我的身體很薄嗎？
你的上臂會不會太長？

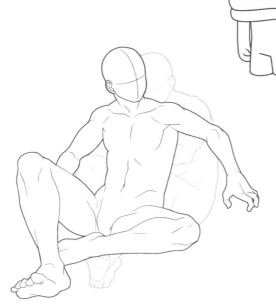

首先描繪前面的角色。擺出後面角色的手臂和腿部搭上來後，張開腋下的身體姿勢。

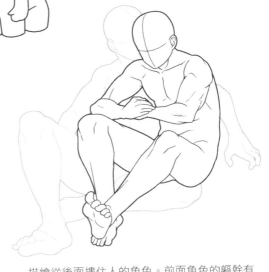

描繪從後面摟住人的角色。前面角色的軀幹有厚度，所以手臂不會環成一圈。雙手會在前面交叉。

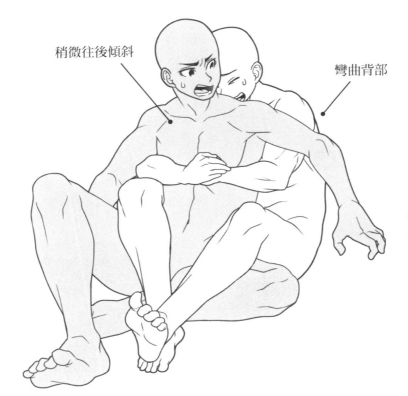

稍微往後傾斜

彎曲背部

顯示出兩個角色的線條，仔細觀察是否有不自然的部分，進行調整。摟住人的角色會彎曲背部，被摟住的角色要稍微往後傾斜，也注意到這些細節的話，就能增添真實感。

01 冒險、幻想

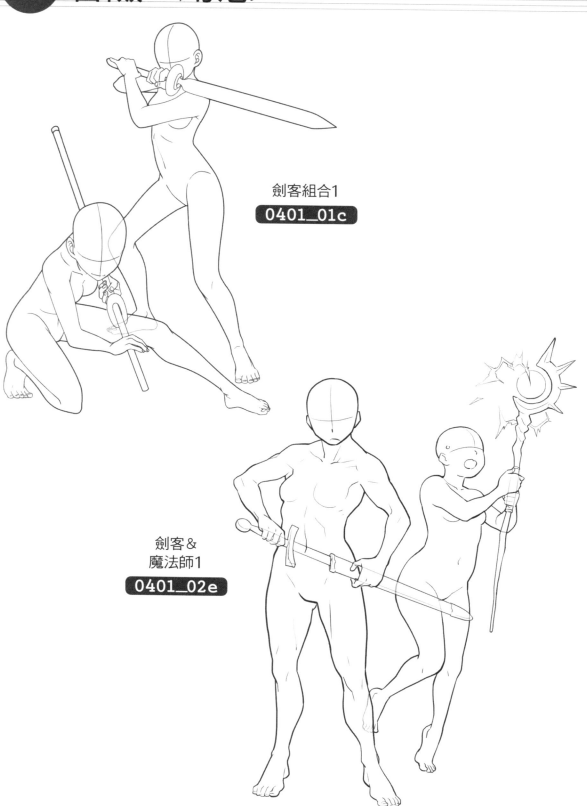

劍客組合1

0401_01c

劍客&
魔法師1

0401_02e

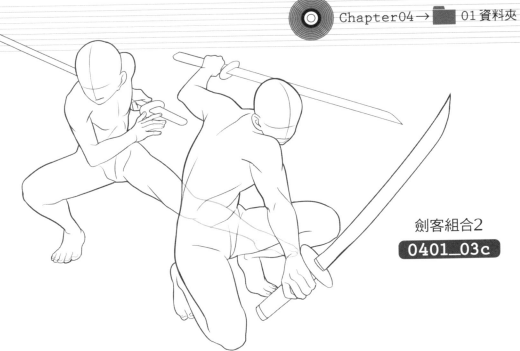

劍客組合2

0401_03c

劍客＆
魔法師2

0401_04a

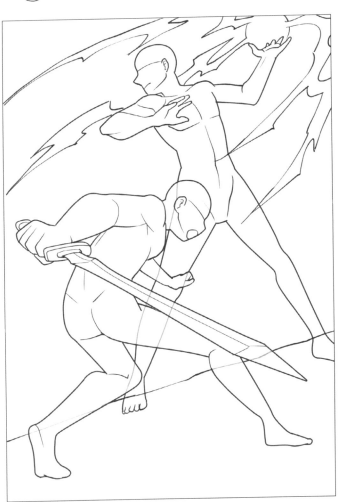

01 冒險、幻想

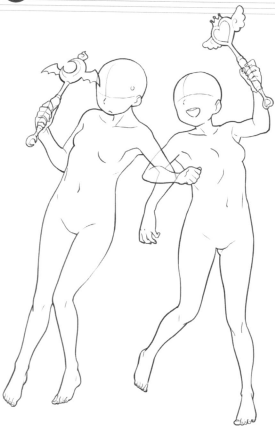

魔法師組合
0401_05e

用魔法戰鬥
0401_06c

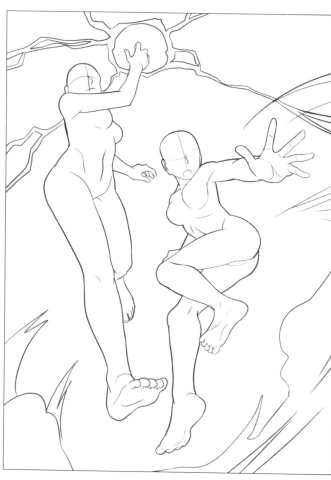

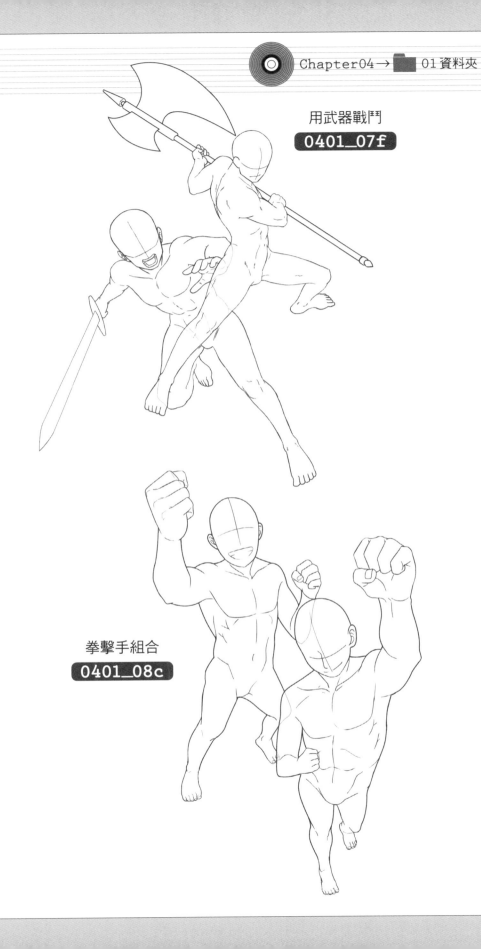

用武器戰鬥
0401_07f

拳擊手組合
0401_08c

01 冒險、幻想

用魔法召換
0401_09b

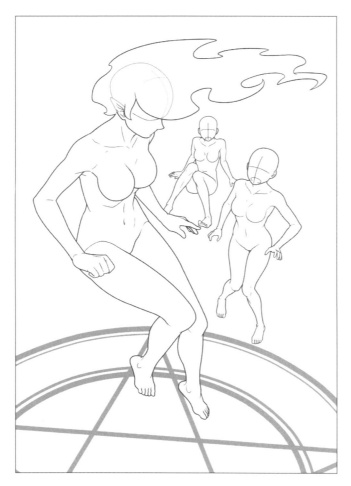

天使與惡魔
0401_10b

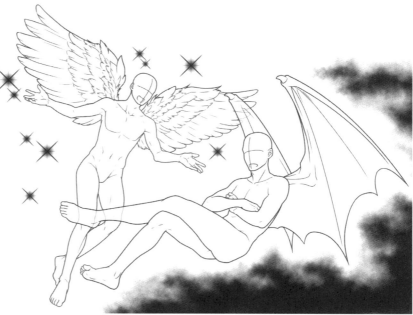

異世界旅行
0401_11e

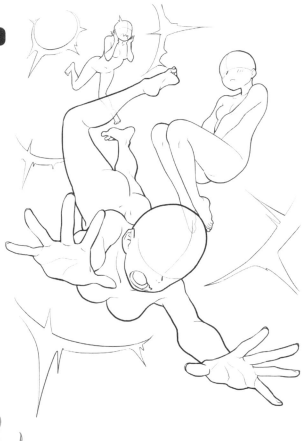

超能力三人組
0401_12f

02 動作

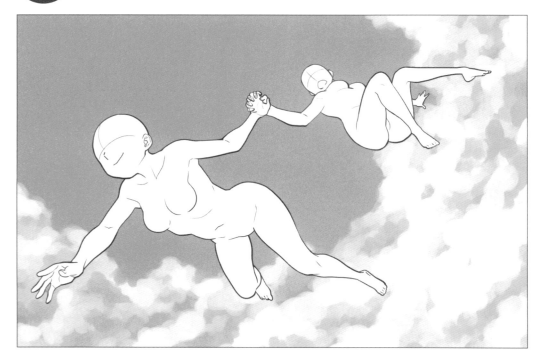

在天空飛翔

`0402_01e`

從懸崖跳水

`0402_02e`

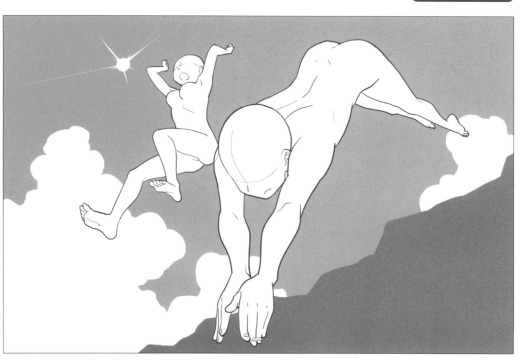

伸出手
0402_03c

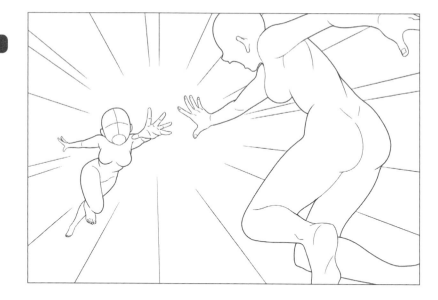

大危機！
0402_04c

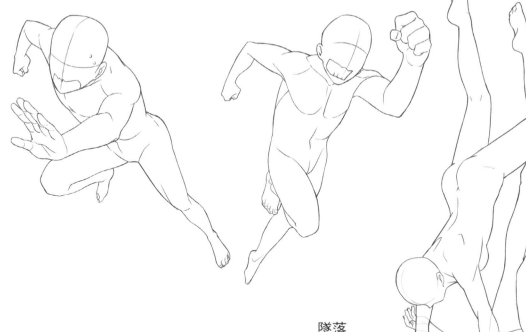

墜落
0402_05c

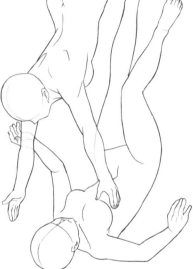

02 動作

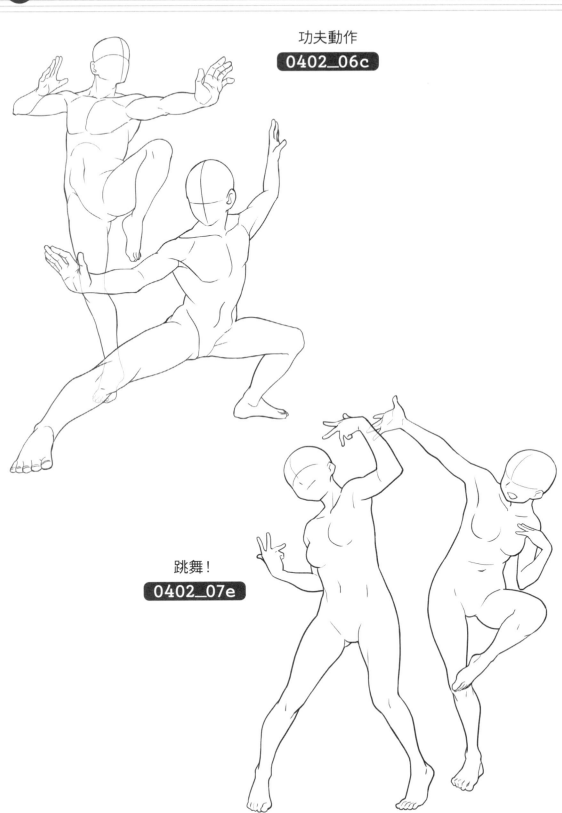

功夫動作

0402_06c

跳舞！

0402_07e

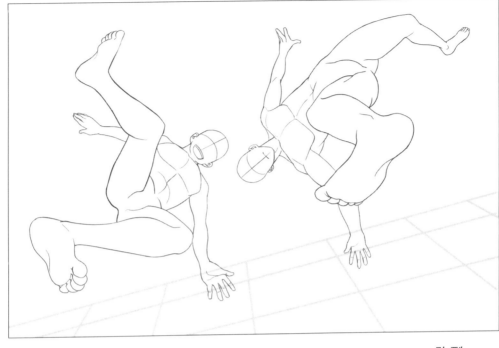

跑酷

0402_08c

踢腿動作
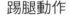
0402_09c

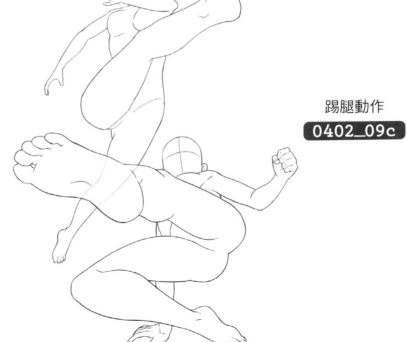

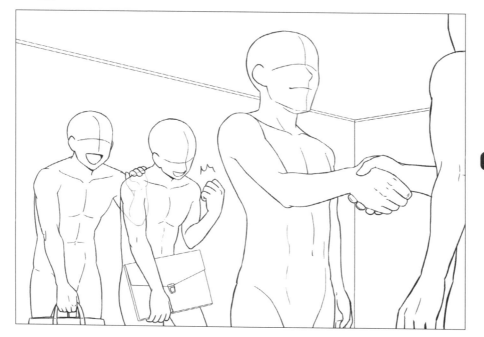

談成生意
0403_01f

偵探組合
0403_02f

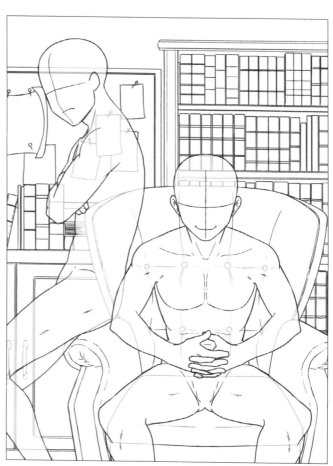

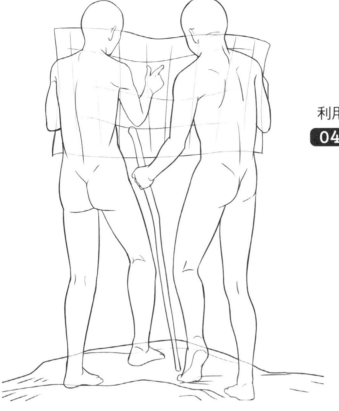

利用地圖搜尋
0403_03c

犯罪搜查
0403_04c

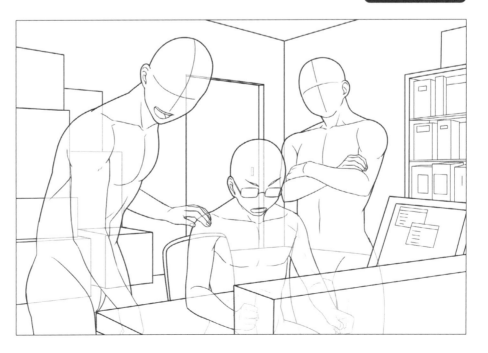

03 連續劇、懸疑

女間諜
0403_05c

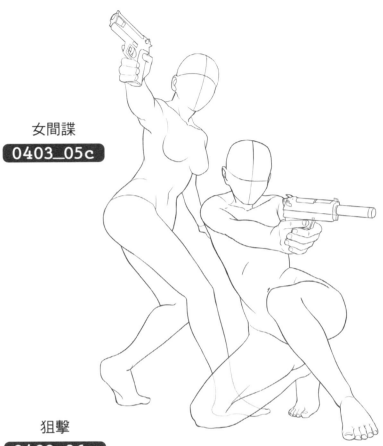

狙擊
0403_06a

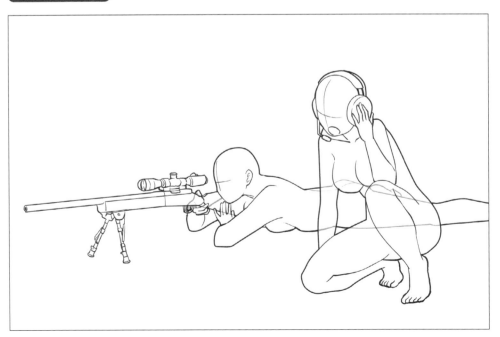

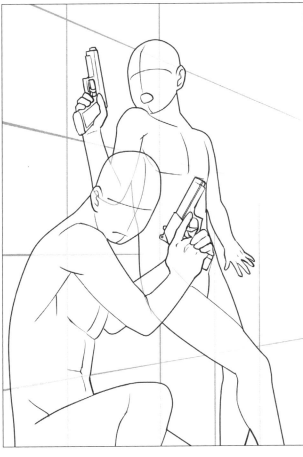

牆邊攻防

0403_07a

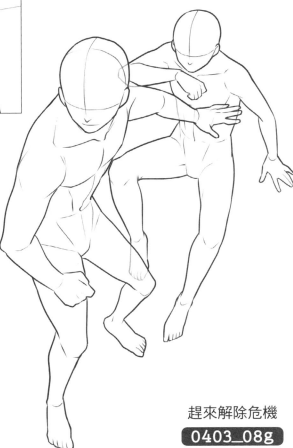

趕來解除危機

0403_08g

03 連續劇、懸疑

保護朋友1
0403_09g

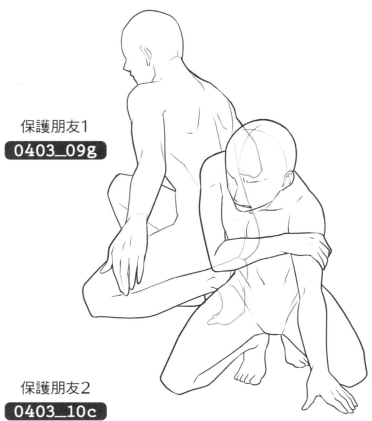

保護朋友2
0403_10c

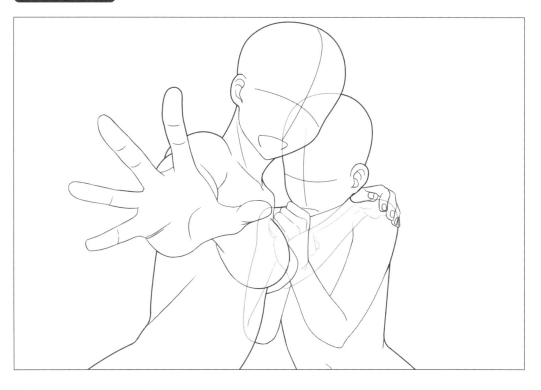

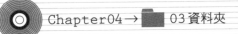

背對背聯合鬥爭
0403_11a

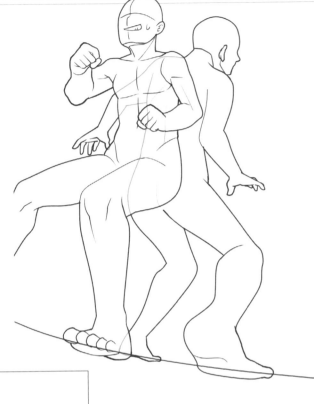

走投無路
0403_12h

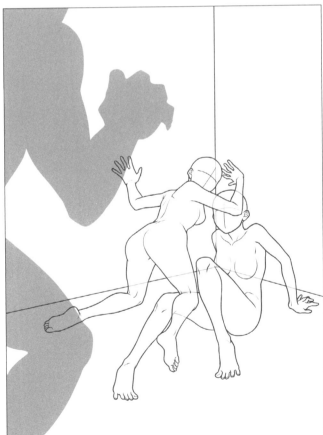

第*1*章 基本的朋友姿勢

第*2*章 校園場面

第*3*章 與朋友度過的日常

第*4*章 戲劇性場面

抱對方起來

0403_13c

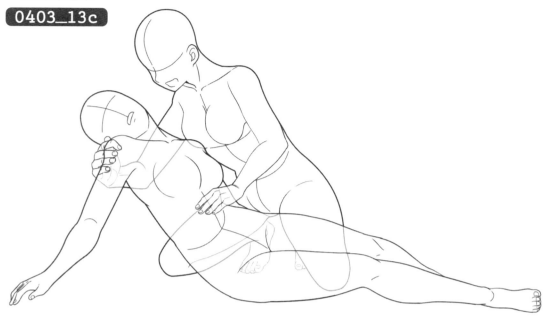

拉對方起來

0403_14a

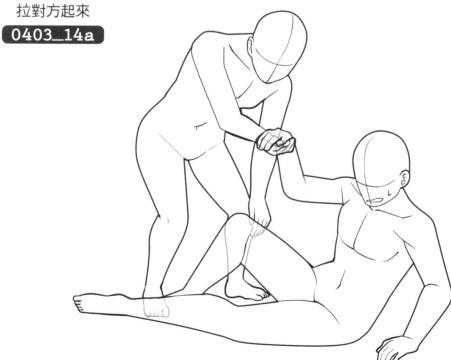

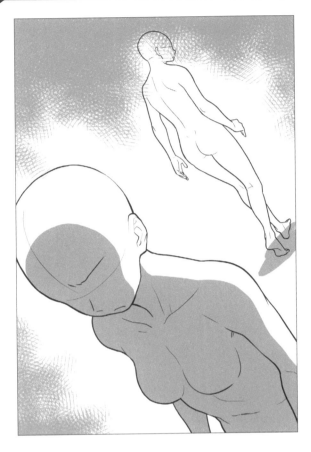

擦肩而過
0404_01e

責備
0404_02e

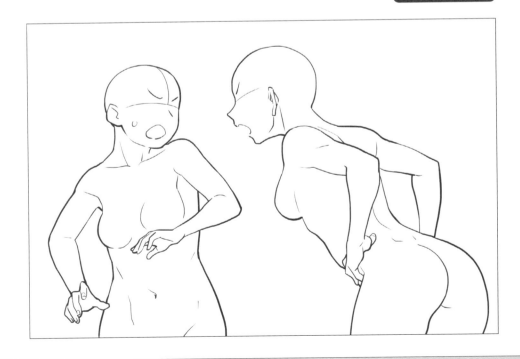

04 有摩擦、對立

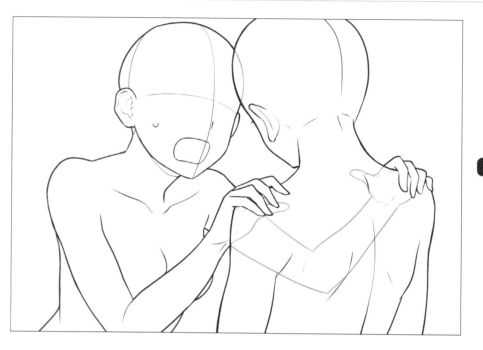

追問1

0404_03g

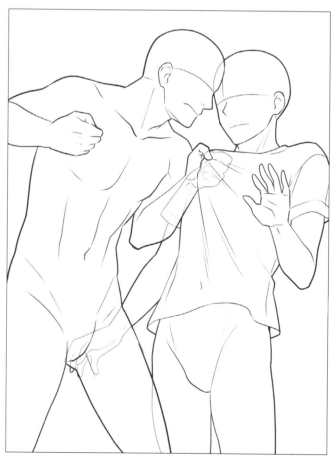

追問2

0404_04g

意見不同

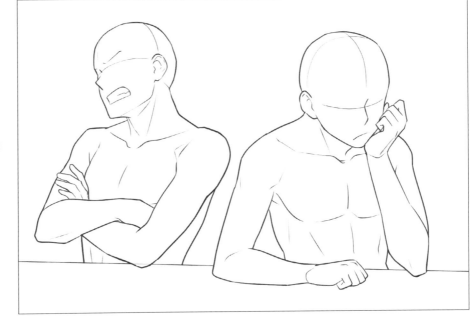

互瞪
0404_06f

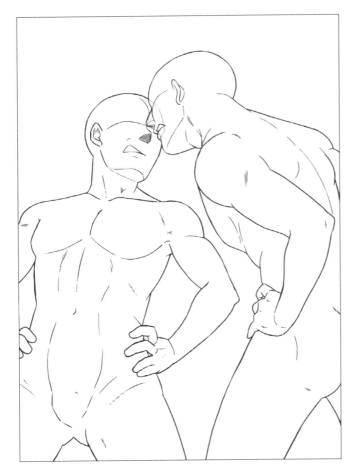

第1章｜基本的朋友姿勢

第2章｜校園場面

第3章｜與朋友度過的日常

第4章｜戲劇性場面

04 有摩擦、對立

單手挑起女生下巴

0404_07c

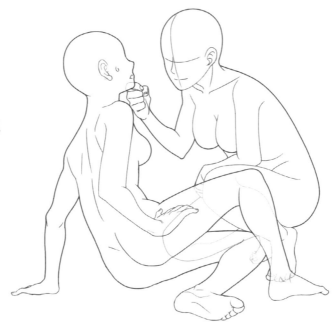

用腳踢對方

0404_08c

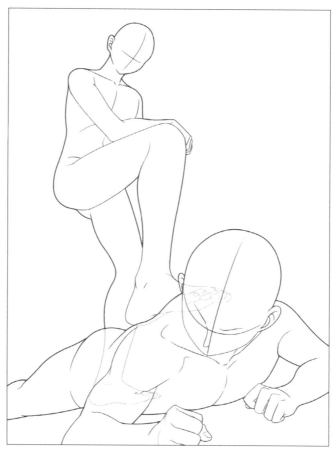

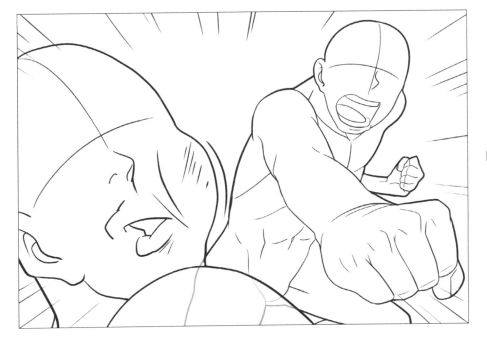

猛打

0404_09c

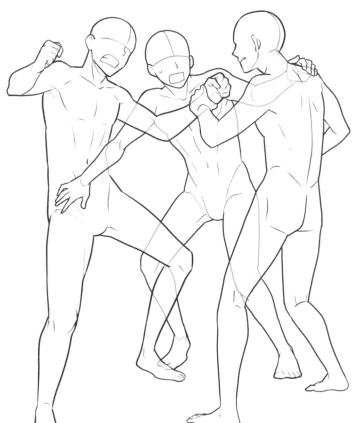

勸架

0404_10g

第 *1* 章 基本的朋友姿勢

第 *2* 章 校園場面

第 *3* 章 與朋友度過的日常

第 *4* 章 戲劇性場面

05 流淚場面

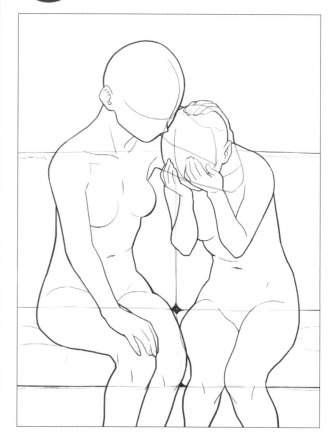

沉浸在悲傷之中
0405_01e

一起嘆氣
0405_02h

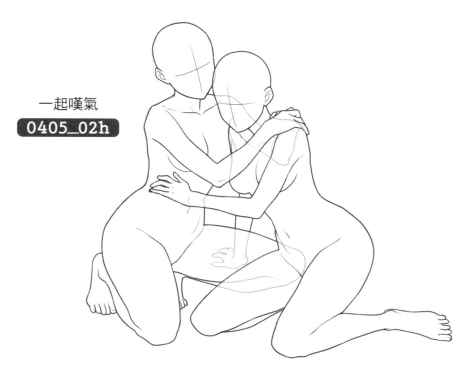

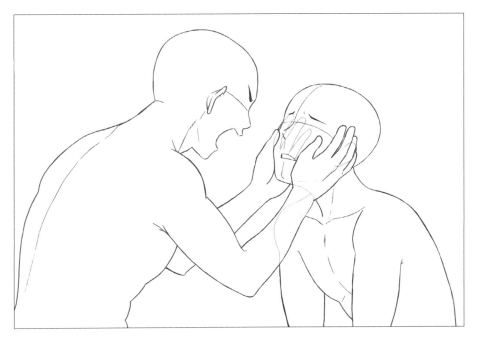

對嘆氣的朋友
喊話

0405_03f

追纏已經變冷淡
的朋友

0405_04h

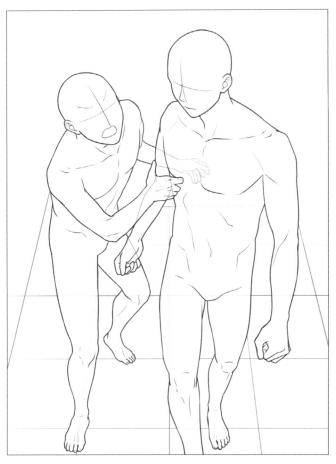

05 流淚場面

消失的朋友

0405_05a

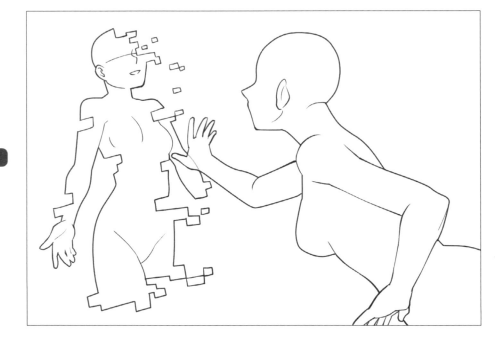

悲傷的離別

0405_06a

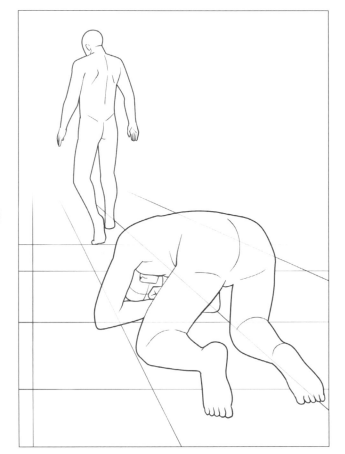

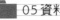

親手殺死朋友
0405_07c

怒瞪朋友的敵人
0405_08c

06 感動的高潮

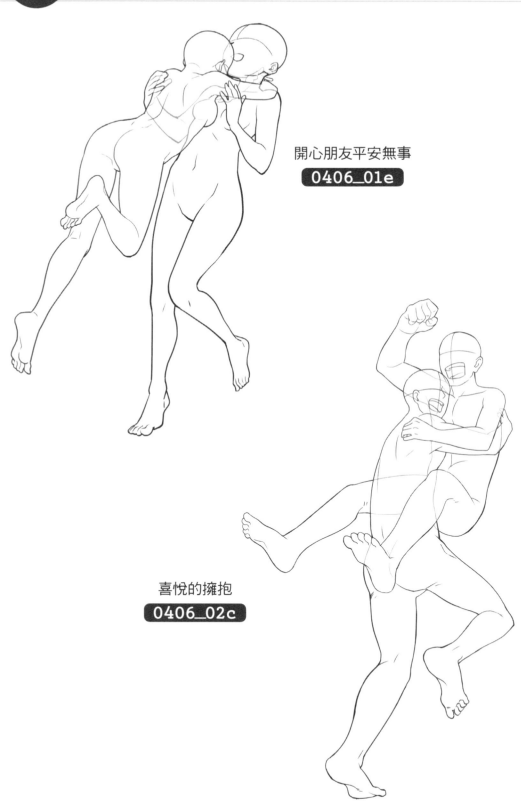

開心朋友平安無事
0406_01e

喜悅的擁抱
0406_02c

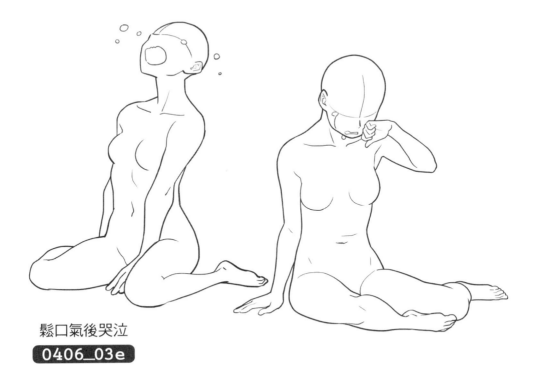

鬆口氣後哭泣
0406_03e

克服危機後
放下心來
0406_04c

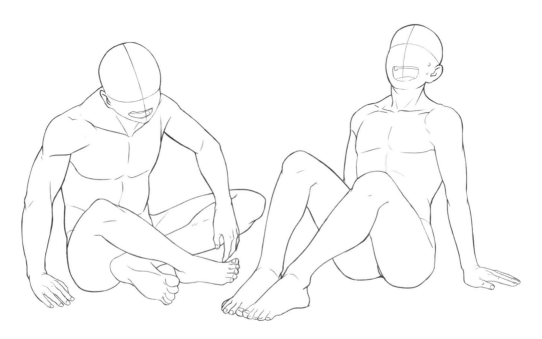

06 感動的高潮

奇蹟的重逢
0406_05h

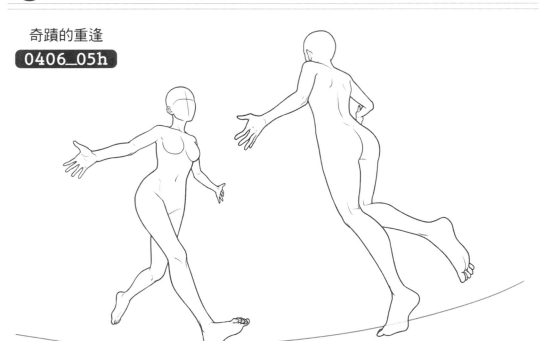

克服困難
0406_06g

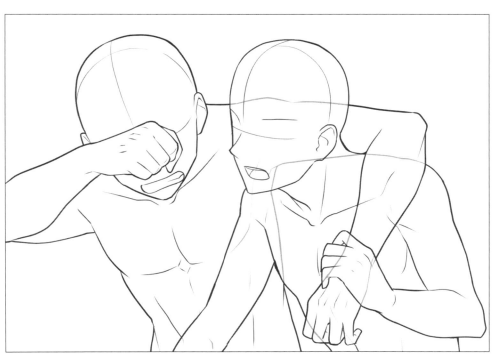

隔著玻璃的
離別

0406_07c

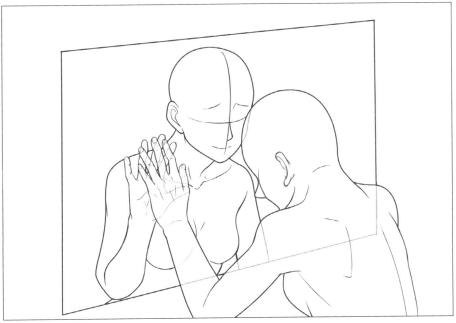

冷靜離開

0406_08c

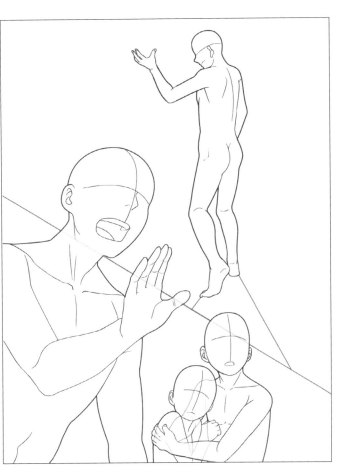

第*1*章—基本的朋友姿勢

第*2*章—校園場面

第*3*章—與朋友度過的日常

第*4*章—戲劇性場面

151

06 感動的高潮

歡騰1

0406_09c

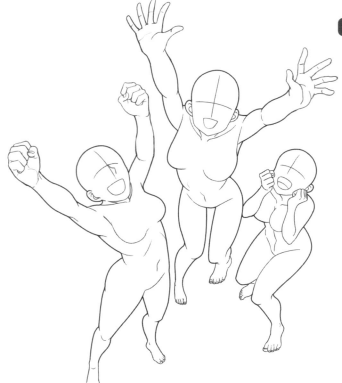

歡騰2

0406_10c

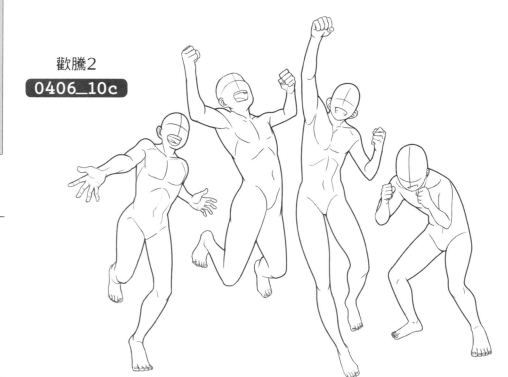

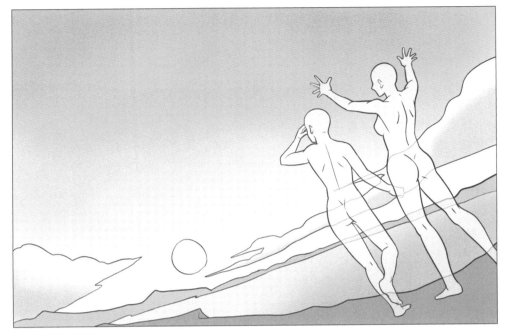

一直看到黃昏出現
0406_11c

別亂來
0406_12b

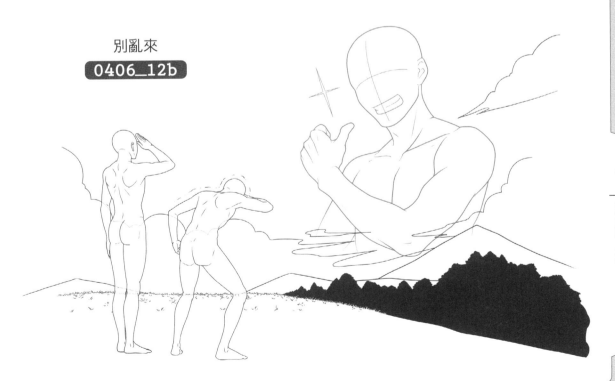

06 感動的高潮

朝著明天猛衝
0406_13a

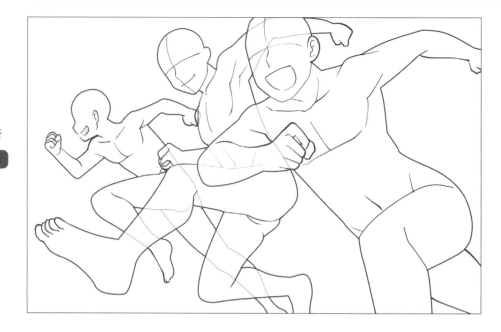

走向各自的道路
0406_14a

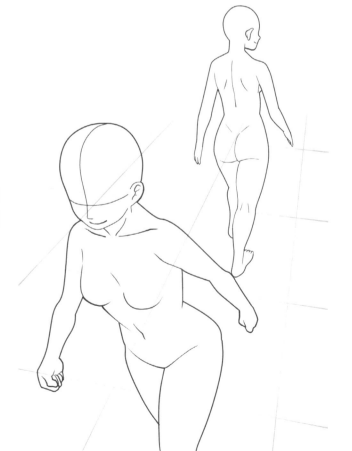

朋友角色畫的創作方法

在此要介紹描繪「朋友」時思考的項目。
像是希望在相似姿勢呈現出差異等情況,如果能作為大家的參考那就太好了。

1. 角色臉部和性格的設定

從聯想到的角色性格擬定臉型。
此時在製作插畫前先決定好主題會比較容易有進展。
這次就像下面這樣粗略地去想像。

主題:性格古怪的小個子技巧派投手
★基本上是板著臉的表情
★喜歡運動但也想打扮自己
★在遊戲上全力以赴,總是有某個地方貼著OK繃

主題:性格坦率打擊很厲害的人
★表情天真
★留著給人最喜歡運動的印象的短髮
★曬黑的健康肌膚

2. 角色性格、內心的表現

即使是相同姿勢,也可以透過服裝的穿法或攜帶的物品來表現那個角色的內心。想像描繪的角色喜歡什麼?或是角色一絲不苟的樣貌再去描繪,畫圖時就會更加愉快。

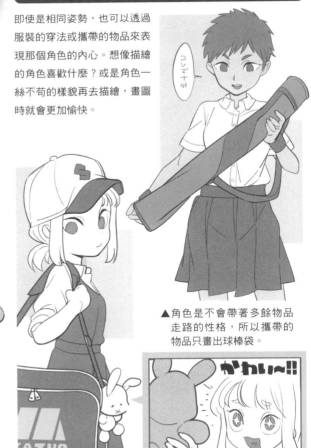

こしで十分

▲角色是不會帶著多餘物品走路的性格,所以攜帶的物品只畫出球棒袋。

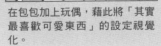

かわいい~!!

在包包加上玩偶,藉此將「其實最喜歡可愛東西」的設定視覺化。

插畫家介紹

請參照本書收錄的姿勢擷圖檔名的末尾字母。透過末尾記載的字母就能確認負責創作的插畫家。

`0000_00a` ➡ 負責創作的插畫家

K.春香
ケイ ハル カ

負責姿勢監修、解說（P12～26、P54～57、P76～79、P118～121）
擔任專門學校講師和文化教室的老師等職務，同時從事漫畫、插畫工作，並且在嗜好上全力以赴。
pixivID：168724
Twitter：@haruharu_san

a
安田 昂
やす だ すばる

負責彩色插畫（P3）、章名頁插畫（P27）
最近開始在動畫活動努力的插畫家。請多多指教。
HP：http://danhai.sakura.ne.jp/index2.html
pixivID：1584410
Twitter：@yasubaru0

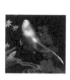

b
げんまい＊エース鈴木
すずき

負責專欄（P52）
曾擔任平面設計師，現在則是描繪插畫，以及偶爾描繪漫畫的Apple迷。
著作包含《手と足の描き方基本レッスン》（玄光社）等實用書籍，也在遊戲等領域描繪各種作品。
pixivID：35081957
Twitter：@ACE_Genmai

c
YAKI MC
ヤ ッ キ エムシー

負責專欄（P116）
平常從事動畫師工作。工作之外會描繪角色的各種姿勢、將畫法的訣竅上傳到pixiv。接下來也會繼續努力，請多多指教！
pixivID：8771069

d
高田悠希
たか た ゆ き

主要以作家、講師的身分活動中。在Web雜誌負責《AAの女》的插畫。以創作為中心天天進行特訓，喜歡描繪生物的整體面貌。若能成為大家嘗試我自己覺得難以挑戰的姿勢的契機，進而享受畫圖生活的話，那就太棒了。
pixivID：2084624
Twitter：@TaKaTa_manga

e
西野沢かおり介
にし の ざわ すけ

負責同人社團以及以商業筆名「お子 ランチ（兒童午餐）」創作的繪畫作品。很喜歡貓。代表作為《転生少女図鑑》（少年畫報社）。
HP：http://www.ni.bekkoame.ne.jp/okosama/
Twitter：@oksm2021

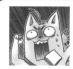

f
内田有紀
うち だ ゆき

漫畫家、插畫家、專門學校講師。從事各種繪畫和漫畫工作。喜歡的東西是烤肉、肌肉、女強人、大叔。
pixivID：465129
Twitter：@uchiuchiuchiyan

g
二尋鴇彥
ふた ひろ とき ひこ

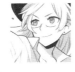

負責章名頁插畫（P53）
自由工作者，描繪插畫與漫畫。領域包含專為兒童設計的書籍、歷史內容、技法書等等。
pixivID：1804406
Twitter：@futahiro

h
梅田いるか
うめ だ

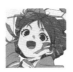

負責章名頁插畫（P75）
App遊戲插畫家。京都藝術大學插畫課程批改講師。也會不定期在網路上進行插畫批改工作。請瀏覽Twitter網站。
pixivID：61162075
Twitter：@umedairuka

かずえ

負責彩頁插畫（P2）、專欄（P155）
自由插畫家。目前負責角色設計和描繪遊戲插畫。喜歡棒球。
Twitter：@kazue1000

吉本よしもん
よしもと

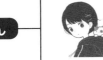

負責彩頁插畫（P4）
定居日本名古屋的插畫家。活動範圍廣泛，包含書籍、音樂相關、動畫、封面設計等等。
pixivID：505146
Twitter：@4_4_mon

kaworu
か　を　る

負責彩頁插畫（P5）
插畫家。目前從事集換式卡牌遊戲的插畫、童書、輕小說插畫和角色設計等活動。
pixivID：16646417
Twitter：@zaki_kaw

憂目さと
うきめ

負責彩頁插畫（P6）、章名頁插畫（P117）
自由插畫家。目標是畫出故事和能感受到世界觀的插畫。
HP：https://siisasiis.wixsite.com/ukimesato
pixivID：10420730
Twitter：@ ukimesato

冬空 実
ふゆぞら みのり

負責彩頁插畫（P7）
目前從事插畫家工作。最近主要的工作是Vtuber專用的原創繪畫、Live2D模型，但也默默地進行插畫批改工作。
HP：http://yuzutororo.zashiki.com/
pixivID：572184
Twitter：@MinoriHuyuzora

猿吉
さるきち

負責彩頁插畫（P8）
自由插畫家。隨意描繪長角人、獸耳耳環、民族風服飾這些自己喜愛的東西。
HP：https://www.sarukichi.net/
pixivID：2788062
Twitter：@SARUKICHI

 附○錄 CD-ROM的使用方法

本書所刊載的姿勢擷圖都以psd和jpg格式完整收錄在CD-ROM裡面。這些檔案能在『CLIP STUDIO PAINT』、『Photoshop』、『Paint Tool SAI』等諸多軟體上使用。使用時請將CD-ROM放入相對應的驅動裝置。

Windows

將CD-ROM放入電腦後，就會出現自動播放視窗或提示通知，請點選「打開資料夾顯示檔案」。

※依據Windows版本的不同，顯示畫面可能會有所差異。

Mac

將CD-ROM放入電腦後，桌面會顯示圓盤狀圖示，請連按兩次該圖示。

使用授權

本書、CD-ROM所收錄的姿勢擷圖，全部都能免費臨摹。購買本書的讀者可以臨摹、加工，隨意使用姿勢擷圖。不會產生著作權費用或二次使用費，也不須標記出處來源。但是姿勢擷圖的著作權歸屬於負責創作的插畫家。

這樣做OK

- 照著描繪（臨摹）本書刊載的姿勢擷圖。添加衣服或頭髮繪製成原創插畫。在網路上公開繪製完成的插畫。
- 將CD-ROM所收錄的姿勢擷圖張貼於電子漫畫、插畫原稿中進行使用。添加衣服或頭髮繪製成原創插畫。將繪製完成的插畫刊載於同人誌，或是在網路上公開。
- 參考本書、CD-ROM所收錄的姿勢擷圖，繪製商業漫畫的原稿，或是繪製刊載於商業雜誌上的插畫。

禁止事項

禁止複製、散布、轉讓和轉賣CD-ROM的資料（也請勿加工後轉賣）。亦禁止將CD-ROM姿勢擷圖作為主要的商品進行販售；禁止臨摹插畫範例（卷頭彩頁、章名頁、專欄以及解說頁面的範例）。

這樣做NG

- 複製CD-ROM送給朋友當作禮物。
- 複製CD-ROM免費發送、收費販賣。
- 複製CD-ROM的資料上傳到網路。
- 照著描繪（臨摹）的不是姿勢擷圖，而是插畫範例，並在網路上公開。
- 直接複印姿勢擷圖並做成商品販售。

謝絕事項

本書所刊載的姿勢，描繪時是以外形帥氣美觀為優先考量。當中包含出現在漫畫或動畫的虛構場景中特有的武器拿法、格鬥姿勢。因此有些姿勢可能和實際武器操作方式或武術規則有所不同，敬請見諒。

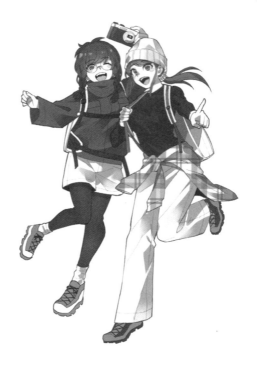

Staff

● 編集
川上聖子
〔HOBBY JAPAN〕

● 封面設計、DTP
板倉宏昌
〔Little Foot〕

● 企画
谷村康弘
〔HOBBY JAPAN〕

朋友插畫姿勢集

從朋友之間的日常、校園生活到戲劇性場景

作　　者　HOBBY JAPAN
翻　　譯　邱顯惠
發　　行　陳偉祥
出　　版　北星圖書事業股份有限公司
地　　址　234新北市永和區中正路462號B1
電　　話　886-2-29229000
傳　　真　886-2-29229041
網　　址　www.nsbooks.com.tw
E - MAIL　nsbook@nsbooks.com.tw
劃撥帳戶　北星文化事業有限公司
劃撥帳號　50042987
製版印刷　皇甫彩藝印刷股份有限公司
出 版 日　2023年07月
I S B N　978-626-7062-62-3
定　　價　360元

如有缺頁或裝訂錯誤，請寄回更換。

友だちイラストポーズ集 友だち同士の日常から学園生活、
ドラマチックなシーンまで
© HOBBY JAPAN

國家圖書館出版品預行編目(CIP)資料

朋友插畫姿勢集：從朋友之間的日常、校園生活到
戲劇性場景／HOBBY JAPAN作；邱顯惠翻譯. -- 新北
市：北星圖書事業股份有限公司，2023.07
160 面；19.0×25.7公分
ISBN 978-626-7062-62-3（平裝）

1.CST: 插畫 2.CST: 繪畫技法

947.45　　　　　　　　　　　　11200189

官方網站　　臉書粉絲專頁　　LINE 官方帳號